EL ARTE HA MUERTO, ¡LARGA VIDA AL ARTE!

¿EL FIN DE LA MUERTE DEL ARTE?

Francisco Elvin Mena Córdoba

franciscomena-arte.com/

Queda rigurosamente prohibido, sin la autorización escrita y certificada del autor, la reproducción total o parcial de esta obra por cualquier medio o procedimiento.

Este libro, más que dar respuestas, está destinado a hacer preguntas: interrogantes que nos pueden llevar a nuestras propias conclusiones. Son las preguntas que la gente corriente se hace sobre el arte actual. Por ejemplo, ¿cuál es la utilidad de las artes?

Tabla de contenido

¿EL ARTE DEBE SER COMPATIBLE CON LA SOCIEDAD?...................9

YO DESCUBRÍ QUE EL ARTE DUELE ... 11

La experiencia que acabo de resumir en unas pocas líneas es el proceso, traumático para algunos, que tiene que experimentar el joven que sale del bachillerato y quiere ingresar al intricado mundo del arte. Empieza enamorado del dibujo, quiere emular a Leonardo y cree que hacer arte es simplemente un juego divertido como el fútbol, pero en el proceso descubre que acaba de embarcarse en un asunto mucho más complejo, pero del que no puede escapar, porque como en la mafia del amor, la pasión que siente por ese tema es tan poderosa que si lo deja corre el riesgo de morir... 16

Quiero invitar a todos los que se animen a leer este libro a que nos adentremos un poco en este mundo recóndito. Acompáñenme a indagar en los folios prohibidos de esta secta secreta para ver si podemos descubrir sus arcanos. ¿Será que somos dignos de conocer sus verdades ocultas? Me gustaría que pudiéramos averiguar si de verdad el arte se murió. Si el arte está muerto, debemos poner el grito en el cielo porque nos están vendiendo como arte algo que ya no existe. 16

EMPIEZAN LAS INDAGACIONES ... 17

LA CONSPIRACIÓN DEL ROMANTICISMO.. 19

 Paul Cézanne... 22

USURPACIÓN DE IDENTIDAD .. 27

EL ASALTO AL PODER DEL ARTE .. 29

EL ARTE EN SU TORRE DE BABEL... 30

¡HAN MATADO AL ARTE! .. 33

ANÁLISIS DE LA DEFINICIÓN FILOSÓFICA DEL CONCEPTO DE ARTE CONTEMPORÁNEO .. 34

 Primer axioma ... 34

 ¿EL ARTE PARA QUÉ? ... 36

EL INICIO DE LAS VANGUARDIAS ... 38
¿PERO CÓMO LLEGAMOS A ESTE ARTE DE HOY? 52
Ya hemos hablado de los grandes maestros del Romanticismo y de la evolución del arte de la segunda mitad del siglo XIX y de todo el siglo XX como vía que condujo al arte de hoy, pero ahondemos más: 52
RUMBO A LA ABSTRACCIÓN .. 53
ACIERTOS Y FRACASOS DEL ARTE CONTEMPORÁNEO 60
 Primer fracaso .. 60
 Segundo fracaso .. 61
 Tercer fracaso ... 62
ACIERTOS DEL ARTE CONTEMPORÁNEO ... 64
 Acierto #1 .. 64
 Acierto #5 .. 65
 Acierto #6 .. 66
¿PERO ES EL ARTE CONTEMPORÁNEO ARTE O CUENTO CHINO? 66
EL FIN DE LA MUERTE DEL ARTE ... 70
DE AVELINA Y OTROS DEMONIOS .. 71
DE LO RADICAL EN EL ARTE .. 76
EL PROCESO DE PAZ EN EL ARTE ... 79
LA EXPLOTACIÓN COMERCIAL DEL ARTE Y LAS OPORTUNIDADES PARA EL ARTISTA ... 80
LA CONCEPTUALIZACIÓN ... 92
BIBLIOGRAFÍA ... 103
Créditos ... 103
Agradecimientos .. 104

¿QUÉ ES ESO DE LA MUERTE DEL ARTE?

Para un amante del arte que no es erudito, todas esas teorías de muerte del arte y de desaparición de la historia resultan complejas de entender, ¿cómo las puede digerir?

Para un joven que sale de la escuela secundaria y quiere estudiar artes porque está deslumbrado por los dibujos y modelos en arcilla que le enseñaron a hacer en el colegio, puede resultar muy traumático descubrir que lo que lo conquistó a ser artista ya murió y en la vida práctica es símbolo de muerte económica, así como también el germen de la muerte de sus sueños.

Entonces, ¿cómo se conjuga el amor por la creación manual con el ejercicio intelectual de conceptualizar sobre nuestro mundo?

En este libro revisamos las preguntas del individuo común que, pese a su no erudición, ama al arte y quiere saber en verdad qué es eso raro a lo que llaman arte, que evoluciona más rápido que su capacidad de comprensión, o por lo menos así se lo quieren hacer parecer.

¿EL ARTE DEBE SER COMPATIBLE CON LA SOCIEDAD?

El espectador es la razón de ser de toda obra de arte. Una obra que se hace solo para la satisfacción o la contemplación del artista que la crea es una obra sin alma. El espíritu de toda obra se exalta cuando lo acaricia la mirada de un espectador sorprendido, indignado, feliz, extasiado o desconcertado. La obra, cuando supera el carácter decorativo del resto de los elementos presentes en el espacio, debe causar una respuesta sensible de quien la ve, sea esta curiosidad, estupor, asco, enojo, alegría, admiración, desprecio o, en el mejor de los casos, interrogación o una y/o múltiples preguntas.

Pese a la subjetividad de lo que se puede definir como interpretación de la obra de arte por parte del observador y a pesar de la escritura rebuscada y poco comprensible del discurso que rodea al arte contemporáneo, hecho por los especialistas, cada obra debe tener como misión transmitir una respuesta sensible, sin importar cuál sea esta. Esa respuesta es la que integra al espectador común con cualquier obra, la que hace que la obra sea incluyente.

Ya se acabaron los tiempos de los dogmas secretos, de los arcanos escondidos solo para los iniciados. Incluso las logias más recónditas han abierto sus puertas al público para que conozcan la naturaleza de sus rituales, pero el arte parece seguir anclado a unos principios medievales, manteniendo secretos, ritos de iniciación y maestros exaltados que se reservan el derecho al conocimiento oculto.

¿No me creen? Yo tampoco quiero creer eso, pero la discusión está planteada a partir de lo rebuscado del discurso que los expertos exponen respecto de las obras de arte y por el diálogo fragmentado o roto que proponen los artistas con la gente del común. Más amplia es la brecha cuando un asunto como la muerte del arte se nos muestra como una cuestión totalmente desconocida para la mayoría de los individuos no versados en artes. A pesar de todo eso, las obras de lo que llamamos arte, ¡si es que no ha muerto!, siguen sorprendiendo a la mayoría, generando en el individuo normal, en el ser cotidiano del mundo, respuestas sensibles.

¿Será cierto que el arte contemporáneo es excluyente, que la obra y el discurso de la crítica excluye al individuo normal y reduce el espacio del arte al entorno de una minoría especializada?

En una entrevista con el estudiante Iván Orozco, recién graduado de undécimo grado de bachillerato, le pregunté: "¿Qué respuesta sensible se generaría en su mente si caminando por un centro comercial se encontrara con La fuente, el orinal de Marcel Duchamp, puesto en una pared y sin rótulo que lo identificara como obra de arte?"

Él me respondió que, pese a que quizás no lo identificara como una obra de arte, sí generaría en su mente curiosidad, preguntas y, en general, una reacción sensible, dado el hecho de que ese orinal no estaría en el lugar donde debe estar, que es en el baño, sino en una pared del centro comercial, a donde no pertenece.

Su respuesta me llevó a comprender que el estímulo sensible que causan las cosas en quienes las ven no solo depende de la naturaleza de estas, sino también de la capacidad intelectual de quienes las observan, de su sensibilidad y de la aptitud que tenga la persona para sorprenderse. De su respuesta, intuí que posiblemente esa respuesta fuera diferente si el urinario estuviera en el baño, ¿se confundiría con los demás?

También le pregunté: "¿Si en lugar de ser el urinario de Duchamp, fuera una obra de Botero o Picasso, se generaría la misma reacción en usted?" Ante lo que él me respondió que, dado el hecho de que en el centro comercial lo más común es la publicidad y la decoración, lo normal sería que encontrar una obra de arte en ese lugar generara en él algún tipo de sorpresa o interés especial, distinto al que causan las cosas que normalmente se encuentran en ese tipo de lugares.

A pesar de esa conceptualización, quedan preguntas: ¿Cuál es la respuesta sensible cuando un espectador, no especialista en arte, va a un museo a ver una exposición y se encuentra con una obra de arte contemporáneo? La respuesta a esta interrogante también es subjetiva.

¿La gente del común está preparada o por lo menos informada para comprender una obra de arte contemporáneo? ¿O será verdad que una obra no depende de que el espectador la comprenda? ¿Será cierto que una obra de arte no está obligada a llevar ningún mensaje? ¿Es cierto que una obra, para que sea arte, requiere de una intervención del artista?

Volviendo al diálogo con Iván, yo quería saber qué tanto conocimiento acerca de arte había recibido él en el colegio, por lo que le pregunté:

¿Recibías clases de arte en el colegio?

Me dijo que sí, aunque no tenía una clase específica de dibujo artístico u otra forma de arte visual, sí vieron, en la clase de español y un poco en la de historia, la evolución de la historia del arte, los "ismos" y las vanguardias que se sucedieron a lo largo del tiempo, aunque de manera muy superficial.

¿Has oído hablar de la muerte del arte? —le pregunté.

—Quizás habré leído algo en alguna parte, pero no fue en ninguna clase del colegio—me respondió.

Cuando le hablé de Arthur C. Danto y le conté sobre la teoría de la muerte del arte, él me dijo que nunca había oído hablar del asunto.

¡No había oído hablar de la muerte del arte! ¿Una defunción tan importante ha pasado inadvertida? ¡No puede ser!

YO DESCUBRÍ QUE EL ARTE DUELE

El arte es una droga que duele y crea adicción

En este momento, recordando el diálogo con Iván, me remontó a mi propia experiencia, y quiero hablar de ella, porque me permite buscar respuesta a una de mis múltiples preguntas: ¿Cuál es el futuro de un joven egresado de la secundaria que quiere estudiar arte, pero

desconoce que el arte ya murió y que aquellas pinturas que lo impulsaron a amar el arte son cosas del pasado?

Les comparto un fragmento de mi libro "Ejemplos de persistencia: historias de gente como vos", en el que cuento mi experiencia de cómo me interesé por el arte.

Comencé a soñar con ser artista a los 7 años, después de que aprendí a leer y empecé a devorar toda la literatura de bolsillo que llevaban mis hermanos mayores a la casa: desde las tiras cómicas de Walt Disney, pasando por revistas de aventuras y grandes clásicos de la literatura universal como "Las mil y una noches", y clásicos modernos como "Ben-Hur". En el mítico Quibdó, a orillas del río Atrato, imaginé en mi memoria infantil las tramas de cada obra que leí.

La literatura y el arte son mundos costosos, de alto valor y precio elevado, vetados al mundo de la pobreza, y entonces, se preguntarán ustedes: ¿de dónde tanta literatura en la vida de alguien que vivía en un ambiente de pobreza?

Pese a que por aquellos años todavía era muy pequeño, nunca olvidaré la revistería de Enio. Quizás al leer este nombre mis hermanos mayores recuerden a ese hombre que alquilaba libros y revistas. Esa revistería de Enio y no sé cuáles otras fuentes de adquisición de libros frecuentaban mis hermanos, pero a mi casa llegaban esas revistas, comics, novelas, historietas, literatura ilustrada, y cualquier cantidad de libros diversos. Por aquellos años mi mamá empezó a trabajar procesando oro y platino para los cambistas que compraban esos metales para revenderlos al Banco de la República. Esas personas le regalaban las revistas especializadas que ellos leían o a las que estaban suscritos.

"Fue por una de esas publicaciones que mi historia de sueños se tiñó de color de arte. Aquel día, cuando mi madre llevó aquella revista en la que se comentaba la obra de uno de los grandes maestros de la primera mitad del siglo XX, Paul Klee, fue amor a primera lectura. Vi la simplicidad de la obra y de inmediato supe que yo quería ser artista. La revista mostraba una ilustración de la obra del gran

maestro suizo-alemán, titulada 'Alrededor del pez'. Esta fue la primera obra de arte que vi en mi vida con la conciencia clara de que se trataba de una obra de arte.

Era un niño de entre 7 y 9 años ojeando una revista cultural, pero la obra me impactó profundamente y desde entonces empecé a inquirir sobre los secretos de eso raro llamado arte. No sabía que era un mundo tan elitista y sufrido. De haberlo sabido, en la carencia de aquel Quibdó pobre de carreteras polvorientas y de desvencijadas casas de madera, quizás nunca me hubiera atrevido siquiera a querer escarbar en un mundo de tintas y pinturas que parecen ser hechas del oro de una de las minas del rey Salomón. Pero como decía Juan Gabriel: 'Muy tarde comprendí que no te debía amar', muy tarde comprendí que no debía amar el arte. Cuando me di cuenta, ya estaba tan enamorado, tan enviciado, tan obsesionado que no podía desistir de ese amor imposible. Quizás fue por eso que, para olvidarlo, emprendí nuevos viajes y metas diferentes que, aunque también me enamoraron, no pudieron borrar de mi ADN ese amor quimérico llamado arte."

Ese es un paso crucial en el rumbo de vida de los niños y jóvenes de nuestras comunas o favelas. Si logramos enviciarnos, no a las drogas ni al dinero fácil, sino al arte, a la lectura, al deporte o a los sueños de grandes logros de la vida correcta, no corrupta sino correcta; ese vicio, esa pasión nos puede llevar por un camino que nos aleje de las influencias negativas que conducen al fracaso.

Y a pesar de que muchas cosas conspiraron contra mi sueño de ser artista, yo persistía y aun hoy sigo persistiendo en ese fuego pasional que ni siquiera los años han logrado apagar. Si no es fácil hoy, mucho menos entonces, en el mitológico pueblo de Quibdó, donde la comida llegaba en canoas, los niños jugábamos en la calle hasta después de cumplir la mayoría de edad, y a las mujeres viejas les salían raíces, flores y frutos en el rostro de tanto fumar piel roja con la candela para adentro de la boca. Yo también era un ser mítico, por eso, por mi mundo de fantasía, no me di cuenta mientras pasaba las horas leyendo sobre arte en las bibliotecas públicas que me estaba volviendo viejo siendo niño, porque lo que yo leía a nadie más

parecía interesarle en este mundo donde cualquier cosa que te diferencie de los demás te hace raro. Para empeorar mi ensoñación, un día llegó a mi casa la galería Tretiakov de Moscú en una revista que mostraba las obras en una riqueza de colores que parecían destilar óleos entre mis dedos.

Hoy recuerdo, casi con nostalgia, ese momento en que me encontré con algunos de esos tesoros: El demonio sentado - Mijail Vrúbel. Una de las obras de la Galería Tretyakov fue un nostálgico demonio que me recordaba los retozos de los muchachos de mi pueblo, sin camisas y en pantalones pescadores o remangados hasta la canilla de la pierna. Era el demonio sentado de Mijaíl Vrúbel.

Otra de las maravillas de la galería Tretiakov de Moscú que inspiró mi gusto por el arte en mis años más tempranos de infancia fue la obra titulada Aparición de Cristo ante el pueblo de Aleksandr Ivánov. Fue su obra maestra. Le tomó 20 años pintarla y de ella quedó una amplia gama de bocetos que en sí mismos son considerados obras maestras. Para el momento en que la vi por primera vez, yo acababa de terminar de leer la Biblia para niños (ilustrada), que leí completa en pocos días. Mi imaginación estaba en su pico más alto, en una mezcla de historia religiosa y retratos de un pasado místico. La imagen de la obra de Ivánov no podía haber llegado en un momento más inspirador. Por muchos días fantaseé con momentos bíblicos e instantes de creación pictórica.

Como los libros y revistas que mi madre y mis hermanos llevaban a casa no eran suficientes, salí un día a buscar y descubrí la biblioteca departamental donde pasé gran parte de mi infancia, adolescencia y los inicios de mi juventud. Allí estudié historia del arte. Comencé leyendo cualquier libro, mirando las ilustraciones que mostraban las obras de los grandes maestros y reproduciéndolas con un lapicito que llevaba en mi bolsillo junto a unas hojas de blog. Después descubrí, en el último piso del edificio del banco de la república, la biblioteca Luis Ángel Arango, donde asistí a exposiciones, talleres y conferencias. Pero mi mayor pasión eran las lecturas sobre arte en la biblioteca. Ese pasillo de la Luis Ángel Arango y las obras de la biblioteca departamental fueron mi centro docente, donde descubrí

que el arte me llenaba más que la comida. Confieso que no tuve tiempo para otras aficiones, esas dos bibliotecas me absorbieron. Acepté que secuestraran mi adolescencia y gran parte de mi juventud.

Como les decía, comencé leyendo cualquier libro que hablara de arte y tratando de superar la obra de los grandes maestros tan solo con un lápiz de grafito. Me creía un Leonardo. Pero poco a poco fui descubriendo que las obras cambiaban con el tiempo. Me sorprendí al comparar la gran diferencia técnica entre una obra de Rafael o de los grandes clásicos con una de Odilón Redon o Toulouse-Lautrec. Mayor fue la sorpresa cuando descubrí las obras de Paul Cézanne y el período cubista de Pablo Picasso. El arte había evolucionado de la perfección de la forma a la descomposición de ella. Esto hizo que me preguntara: ¿por qué? No tuve más remedio que dejar las lecturas placenteras de los libros de arte al azar y ponerme la disciplina de estudiar la historia del arte, en orden, buscando respuestas etapa por etapa de la evolución del arte. En esa búsqueda, descubrí que el arte no es una diversión casual de alguien que dibuja para matar el tiempo; es una pasión que tiene un trasfondo sociológico. Es por eso que el arte es un patrón de cultura. Eso también lo descubrí en mi proceso de exploración por la historia: el arte refleja la realidad del momento histórico de quienes lo hacen, hace visible y tangible la cosmovisión de sus ejecutores, refleja la forma de pensamiento y de vida de las personas de su tiempo. Una obra de arte es el resultado del momento histórico en que ella se produce.

Es en ese momento que me encuentro con la mala noticia de que el arte, eso que se convirtió en un amor apasionado en mi vida, ha muerto y ni siquiera me han invitado al sepelio. Porque lo más extraño es que murió mucho antes de que yo naciera; sin embargo, yo me enamoré de él creyendo que vivía. Pero todo esto no es otra cosa que el resultado de ese proceso del que acabo de hablar: el arte como patrón de cultura, como resultado de la evolución del modo de pensar del ser humano y de los cambios de paradigmas que rigen la sociedad.

El concepto de muerte del arte surge como consecuencia de ese cambio de cosmovisión. Es la realidad de un mundo en el que las personas, al considerar que ya lo han visto todo, que lo han vivido todo, empiezan a perder la capacidad de asombro. Y es comprensible. Las personas del medioevo y del renacimiento vivían en un mundo en el que gran parte del planeta no se conocía; cada día había un descubrimiento que sorprendía a todos, el mundo estaba desnudándose ante sus ojos. La humanidad de hoy ha recorrido todo el planeta y, de paso, lo está destruyendo. Estamos explorando nuevas posibilidades y nos aventuramos a dar el salto a nuevos mundos. Sin embargo, nos consideramos tan sabios que creemos que ya nada nos puede maravillar.

Ante esto, el arte, como todas las cosas de nuestro planeta, se ve obligado a innovar, a reinventarse hasta volverse casi incomprensible. En su innovación, el arte se perdió y en esa confusión perdió la noción de la realidad y no sabe si está vivo o muerto.

La experiencia que acabo de resumir en unas pocas líneas es el proceso, traumático para algunos, que tiene que experimentar el joven que sale del bachillerato y quiere ingresar al intricado mundo del arte. Empieza enamorado del dibujo, quiere emular a Leonardo y cree que hacer arte es simplemente un juego divertido como el fútbol, pero en el proceso descubre que acaba de embarcarse en un asunto mucho más complejo, pero del que no puede escapar, porque como en la mafia del amor, la pasión que siente por ese tema es tan poderosa que si lo deja corre el riesgo de morir.

Quiero invitar a todos los que se animen a leer este libro a que nos adentremos un poco en este mundo recóndito. Acompáñenme a indagar en los folios prohibidos de esta secta secreta para ver si podemos descubrir sus arcanos. ¿Será que somos dignos de conocer sus verdades ocultas? Me gustaría que pudiéramos averiguar si de verdad el arte se murió. Si el arte está muerto, debemos poner el grito en el cielo porque nos están vendiendo como arte algo que ya no existe.

EMPIEZAN LAS INDAGACIONES

¿De verdad el arte está muerto?

¿Quién lo mató?

¿Cómo murió?

¿De qué murió?

¿Cuándo murió?

¿De verdad ha muerto o todavía agoniza?

Los contemporáneos atestiguan que está muerto, los clásicos afirman que aún vive, ¿cuál es la verdad?

Y si el arte está muerto, entonces, ¿qué es aquello que se produce actualmente y se vende en las galerías con el nombre de arte?

Dicen que el arte contemporáneo mató al arte. Si eso es cierto, ¿qué es el arte contemporáneo? ¿Es arte? ¿Es asesino de arte? ¿Es un nuevo arte? ¿Es "anti-arte"? ¿Es un falso arte? O quizás se trate de una versión renovada del arte fruto de una mutación. Y si, contra todos los pronósticos, el arte contemporáneo fuera arte, la cosa se pondría espinosa.

Si al escarbar en los recónditos rebujos de la historia del arte, encontráramos que el arte sigue vivo, pero malherido y bufando en

un rincón, revolcándose en su sangre de colores, yesos, volúmenes de mármol y frascos de trementina, luchando por resurgir tan colorido y simétrico como en sus mejores épocas... ¿qué pasó en verdad? ¿Murió o no murió? ¿Lo mataron? Y si lo mataron, ¿quién lo mató? ¿Está vivo? Si está vivo, hay que buscar donde se encuentra escondido, tembloroso y asustado, temiendo a sus captores. ¿Captores? ¡Eso me suena a secuestro!

Parafraseando el inicio de Crónica de una muerte anunciada de Gabriel García Márquez, podríamos decir que: "El día en que lo iban a matar, el arte"... El día en que lo iban a matar, el arte andaba de muchos amoríos con una parranda de jóvenes artistas que se habían apostado en una carrera subversiva de cuál de ellos produjera la obra más innovadora o revolucionaria. No sabía él que los mismos con quienes compartía amores y placeres lo pondrían en esta complicada situación en la que no se sabe si vive o muere.

Eran los tiempos en los que el arte mostraba sus encantos enriquecedores a amigos y amantes que, en su afán de innovación, se transformarían en sus exaltadores o en sus victimarios, dependiendo de la óptica con que se les mire. Muchos hoy en día miran a esos entonces jóvenes artistas como una jarana de traidores que traicionaron al arte y lo convirtieron en un guiñapo, remedo de sus mejores momentos.

Así dijo Arthur Danto en su obra El final del arte: "El arte ha muerto. Sus movimientos actuales no reflejan la menor vitalidad; ni siquiera muestran las agónicas convulsiones que preceden a la muerte; no son más que las mecánicas acciones reflejas de un cadáver sometido a una fuerza galvánica."

(*) Fuente: Arthur Danto, "El final del arte", en El Paseante, 1995, núm. 22-23.

¿Galvánica? ¡Suena como a monstruo de Frankenstein!

Los más osados y quizás los más culpables del crimen que se investiga eran unos individuos que no escatimaban esfuerzos creativos para producir obras que condujeran al arte a un nivel de

convulsión estética, ontológica y conceptual sin precedentes en la historia. Algunos de ellos, los principales sospechosos, eran:

Un tal Marcel Duchamp, enemigo acérrimo y muy odiado por Avelina.

El reconocido Pablo Ruiz Picasso, más conocido como "Picasso", adorado del siglo XX y de las mujeres del París bohemio. ¿Si en verdad fuera reo del supuesto crimen que se les endilga tendríamos de pronto que decirle más bien, alias Picasso? ¡No sé!

Y el mediático Andy Warhol, un rubio de peinado extraño que se burlaba de todo, se mofaba del arte y hasta de sí mismo mientras ocultaba su sorna tras un antifaz con forma de latas de sopa Campbell.

Estos, por mencionar algunos, son sospechosos del supuesto crimen que se les atribuye.

Conste que les protege el principio de presunción de inocencia. Todo individuo es inocente hasta que se demuestre lo contrario. Pero se corre el riesgo de dar la razón a Ulpiano: "Es preferible dejar impune el delito de un culpable que condenar a un inocente". - Ulpiano (200 A. C.)

LA CONSPIRACIÓN DEL ROMANTICISMO

Algunos puristas del arte clásico consideran que el deterioro de la salud del arte no empezó con Picasso y Duchamp, sino que había comenzado muchos años antes con unos viejos conspiradores, entre los que mencionan con mucha frecuencia a: Francisco de Goya y Lucientes (30 de marzo de 1746 - 16 de abril de 1828), John Constable (11 de junio de 1776 — 31 de marzo de 1837), Joseph Mallord William Turner (23 de abril de 1775 - 19 de diciembre de 1851) y Paul Cézanne (19 de enero de 1839 - 22 de octubre de 1906).

Aclaro, para ser justo con todos y mantener la presunción de inocencia, que esto que algunos consideran deterioro en la salud del arte, para otros no es quebranto, sino la expresión del más sublime nivel de elevación hacia supremas posibilidades filosóficas y ontológicas: la transformación del arte elitista y distante en un arte más social y humano. Sea lo que sea, con los cuatro maestros antes mencionados, comenzó una evolución hacia lo que algunos identifican como la liberación del arte y del artista, pero otros lo identifican como el sendero hacia el arte degenerado. ¡Respeto cada concepto!

Es sospechoso que tres de estos artistas sean exponentes del romanticismo. Las sospechas crecen si analizamos que en algunos círculos se rumorea que Marcel Duchamp era un emisario del romanticismo encubierto entre los artistas modernos. ¿Heredó algo de ellos?

Se comenta que Duchamp ejecutaba la misión de perpetuar el arte romántico o, por lo menos, sus valores. ¿Un emisario del romanticismo en el siglo XX? ¡Hum!

En el caso de Francisco de Goya y Lucientes, nadie puede negar que aportó, y en gran manera, a la instauración del imperio de ese arte libre en el que el artista leía al mundo y a su sociedad de una manera distinta a lo establecido y lo expresaba de la misma manera, sorprendiendo a todos los hombres de su época que no estaban preparados para tal nivel de sinceridad creativa. Con su estilo, Goya participa en los inicios del Romanticismo.

No es por poco que su forma de hacer arte recibe un nombre propio, el arte goyesco, que es sin lugar a dudas la advertencia misma de las vanguardias pictóricas del siglo XX y, por supuesto que también, el predecesor de la pintura contemporánea. Para quienes valoran su aporte como algo positivo en el desarrollo evolutivo del quehacer artístico, él es uno de los grandes maestros de la historia del arte y obviamente uno de los más prominentes del arte español. Si al arte contemporáneo le llaman arte filosófico, porque valora más el concepto que la obra en sí y de alguna manera pretende exponer o recrear la realidad social de su época, entonces a Goya debiéramos

alistarlo en esas filas, porque sus monstruos, ejecuciones y pesadillas son una exposición crítica de la violenta etapa de la historia en la que le tocó vivir. Es probable que Goya sea un artista del romanticismo, un contemporáneo del arte romántico o a lo mejor los contemporáneos sean unos románticos encubiertos bajo un disfraz Duchampiano (La parodia del romanticismo).

En cuanto a John Constable, su aporte al asunto del arte contemporáneo es el del romanticismo. El arte romántico es la expresión de los sentimientos, los anhelos y las pasiones del artista, de su tiempo y de su entorno, hecho de una manera absolutamente subjetiva y original. ¿A qué otro movimiento le podemos aplicar esta misma descripción? Yo creo, sin dudas, que al arte contemporáneo. ¿Será que el arte contemporáneo es un romanticismo disfrazado que se abstrae de las técnicas de la pintura para manifestarse de otra manera, usando elementos más acordes a la realidad del momento histórico?

¡Aquí veo una posible conspiración Duchampiana! ¿O conspiración del romanticismo? ¿Será lo mismo?

¡Esto se está poniendo complicado!

En la obra de John Constable encontramos el germen del impresionismo, paso crucial hacia las vanguardias que desembocaron en el arte contemporáneo, "supuesto asesino del arte". También en la obra de Joseph Mallord William Turner vemos el mismo germen. En sus creaciones se fijaron los impresionistas dada las características de sus paisajes. En las obras: El "Temerario" remolcado a su último atraque para el desguace (1839), El naufragio (óleo sobre lienzo), Lluvia, vapor y velocidad, pintado en 1844; El incendio de las Cámaras de los Lores y de los Comunes (1835); Steam-Boat off a Harbour's Mouth in Snow Storm, 1842, se ve la premonición del estilo impresionista. Esa obra de atmósferas difusas casi que precede y da origen a la abstracción que años después será glorificada como pura forma de arte libre.

Paul Cézanne

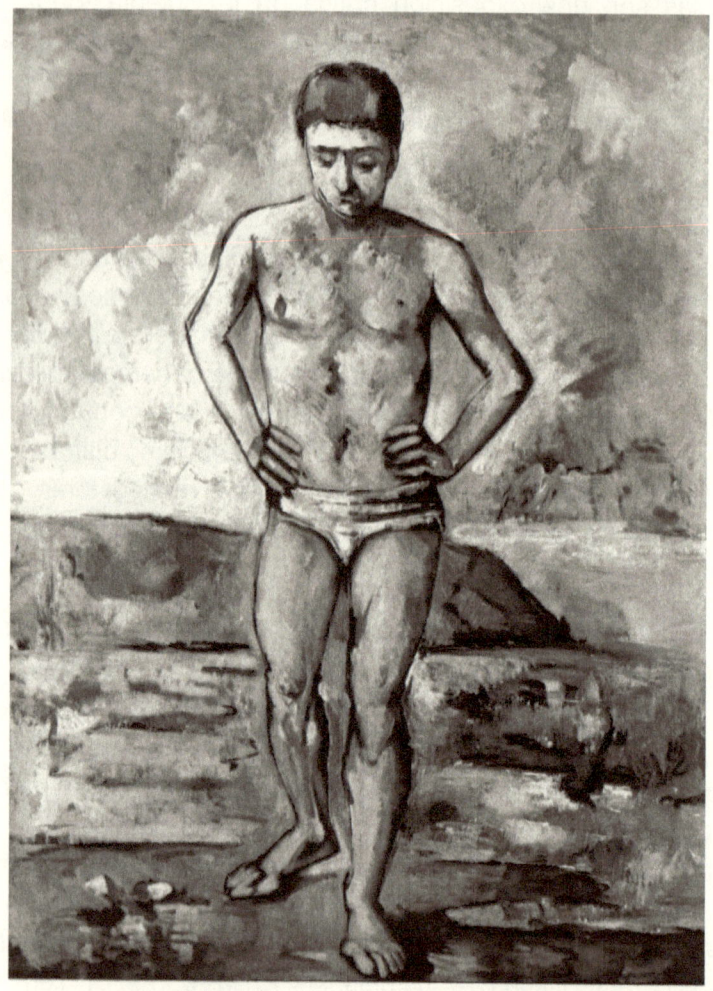

El bañista, Paul Cézanne 1885, foto de wjlaser48, pixabay

Y el más culpable de todos es Paul Cézanne, considerado el padre de la pintura moderna. La obra de Cézanne es el vínculo entre el impresionismo del siglo XIX y las vanguardias del siglo XX, comenzando estas con el estilo cubista. Cézanne explora los fenómenos ópticos y la simplificación geométrica. Son exactamente estas exploraciones las que inspiraron a Picasso, Braque y Juan Gris, entre otros, a lanzarse a la carrera exploratoria que originó el cubismo. A partir de este, surgieron experimentaciones más

profundas que desembocaron en la abstracción pura. Cuando se pensaba que con esta terminaba el camino evolutivo del arte, un día nos despertamos con que este ha tomado tantos rumbos tan disímiles al punto de que se pierde el límite entre lo que se considera arte y lo que es el objeto cotidiano. Es entonces cuando surge el arte contemporáneo. Como podemos ver, desde las obras de Goya, Constable, Turner y Cézanne se empieza a gestar un cambio que alcanza estragos de efecto bola de nieve. Las exploraciones de cuatro hombres ubicados en tres países distintos logran dar inicio a un movimiento de hechos que al final reorientan el rumbo de la historia del arte.

Con la carrera de los ismos y las vanguardias:

Impresionismo

Expresionismo

Fauvismo

Cubismo

Futurismo

Dadaísmo

Ultraísmo

Surrealismo

Estridentismo

Arieldentismo

El arte, sin saberlo, termina desembocando en el conceptualismo, del cual no pudo salir ya más, porque fue secuestrado, y se cree que en su cautiverio fue asesinado.

Pero... ¿Y si el arte no murió, sino que más bien se transformó?

Hay que considerar la posibilidad de que al arte se le aplique la misma proposición que planteara en 1785 el químico Antoine

Lavoisier: «la materia no se crea ni se destruye, solo se transforma», consigna que aplican los materialistas a la materia, misma que podríamos aplicar al arte: «el arte no se crea ni se destruye, solo se transforma». De ser posible eso, entonces tendríamos que replantearnos el asunto: el arte no habría muerto, sino que se habría transformado. ¿En qué? ¿En qué se transformó el arte?

Puede ser que se haya transformado en lo que hoy conocemos y muchos critican como arte contemporáneo, o quizás le pasó como a los grandes maestros Jedi de la saga 'Star Wars', que ante el fortalecimiento de la oscuridad se transformaban en seres etéreos para ser más poderosos. Quizás el arte sigue vivo, pero de manera etérea.

Lo que sí podemos ver es que, aunque los apóstoles del arte contemporáneo afirman que el arte ha muerto (esto dentro de múltiples contradicciones), la conciencia natural de los niños y de los adolescentes trabaja de manera subconsciente en la tarea de mantener vivas las bases de esas artes que la contemporaneidad se empeña en matar. Es así como vemos que un niño, cuando empieza su proceso de ejercicio motriz, comienza a dibujar cada día obras más realistas, a usar los medios propios de la pintura y el dibujo tradicional, a querer modelar figuras en arcilla, casi siempre buscando imitar la realidad visible y su mundo imaginario, bases estas de las artes plásticas tradicionales que el arte contemporáneo dice querer matar.

Lo anterior nos lleva a concluir que el asesinato del arte es una tarea muy compleja, porque mientras en las universidades se trabaja para borrar de la mente de los estudiantes la tendencia a producir aquellas bellas artes que se basan en el uso de técnicas y medios tradicionales de la creación plástica, los niños siguen naciendo y deslumbrándose más con los dibujos figurativos y con la proeza de poder dibujar lo que ven e imaginan. En cambio, puede pasar toda una vida sin tener contacto con una instalación, a fin de cuentas, son muy pequeños para entenderlas.

Más complejo se torna el asunto cuando los adolescentes que terminan sus estudios básicos y quieren entrar a estudiar artes lo

hacen motivados porque les gusta dibujar y pintar, más que por una performance, aunque tengo que reconocer que la labor de los maestros en las universidades es eficaz al lograr cambiar ese gusto natural por las pinceladas hacia un gusto por el videoarte, las performances y las instalaciones. Pero algo pasa en la conciencia de muchos de estos nuevos artistas, muchos empiezan a vivir un conflicto existencial y una lucha interna entre dos amores: el de la enamorada eterna, el amor de infancia, y el de la novia de universidad glamorosa y sexy. Una lucha de sentimientos entre ese arte primigenio que conocieron cuando ni siquiera sabían que eso se llamaba arte, y el nuevo arte, la nueva visión de lo estético que no se basa en la belleza, pero es la que acepta la escuela y está más acorde con la realidad del mundo actual.

"Este simple detalle mantiene vivo el espíritu del arte, de ese que se piensa que está muerto. Quizás permanece como un fantasma que se niega a irse, porque mantiene un fuerte vínculo con su antigua casa a través del portal de múltiples objetos, sentimientos y cosas que siguen uniéndolo al mundo de los vivos. ¿Será eso lo que pasa? ¿Será que el arte ha muerto y lo que seguimos viendo es su fantasma? ¿En qué se transformó el arte, si es que se transformó?"

Sigo preguntándome si, por alguna paradoja de la vida, el arte que dicen que fue asesinado por la corriente contemporánea de sí mismo es, en realidad, el arte contemporáneo, una mutación de la víctima en su propio victimario. Esto es absolutamente posible, porque cuando un individuo opta por ser su propio ejecutor en un asesinato, pero pretende que el homicida sobreviva al magnicidio, se produce una paradoja que mete la situación en un laberinto circular en el que los hechos giran y se entraman sin poder encontrar final ni salida. Algo muy parecido a la paradoja del abuelo, la que nos pone frente al supuesto escenario de que una persona realiza un viaje a través del tiempo y mata a su abuelo antes de que este conozca a la abuela del viajero y puedan procrear. Entonces, si el abuelo murió en estas circunstancias, no puede tener al hijo que en un futuro tendría que ser el padre del viajero en el tiempo y, por consiguiente, ese viajero nunca habrá nacido. Y si no nació, no puede viajar en el tiempo, de tal manera que el abuelo no es asesinado y sí puede engendrar al

padre del viajero, que a su vez engendra al viajero, el cual sí puede matar al abuelo e impedir su propio nacimiento, y así de manera indefinida. Algo parecido es lo que quizás está pasando con el arte, quien es su propio ejecutor, pero el asesino pretende seguir viviendo, pese a que su víctima está muerta, siendo que la víctima y el victimario son la misma persona: el arte. Tal vez esto último es el secreto del asunto del arte del último siglo. Esto nos explicaría por qué el arte se ha quedado estancado en lo que muchos enemigos del arte contemporáneo consideran un arremedo Duchampiano que parece no tener salida hacia nuevas posibilidades innovadoras. Esto mismo sería, de manera también paradójica, el éxito del intento de magnicidio del arte por parte de los artistas y teóricos del arte contemporáneo. Porque en su intento de matar al arte, aunque no lograron matarlo, sí consiguieron dejarlo en una hipnosis en la que la historia del arte se detuvo para dedicarse a rumiar un solo momento de sí misma.

"Pienso que, para descubrir el intríngulis de la presunta muerte del arte, tendríamos que ampliar mucho más estas tres últimas ideas que acabo de proponer. Hagámoslo más tarde. Reflexionemos en la pregunta que dio origen a esas tres últimas proposiciones: ¿Cuál fue la pregunta? Retomemos:

"Sigo preguntándome si, por alguna paradoja de la vida, el arte que dicen que fue asesinado por la corriente contemporánea de sí mismo, es en realidad el arte contemporáneo, es decir, una mutación de la víctima en su propio victimario".

Si en nuestro análisis encontramos que el arte contemporáneo es el resultado de la evolución de la historia del arte (lo que los detractores de este pueden llamar involución), entonces tendremos que aceptar que este sí es arte, y no solo arte, sino el mismo llamado arte de la época de Miguel Ángel. Porque una cosa, hecho, sustancia o materia no deja de ser lo que es por el hecho de que haya sufrido transformaciones, independientemente de que estas transformaciones lo hayan deteriorado o enaltecido.

El hombre nace, crece, se reproduce (a veces) y muere; pero ese individuo, cuando es bebé, es esencialmente la misma persona que cuando, al cabo de cien años, se convierte en cadáver. El bebé recién nacido de Isabel Bowes-Lyon, la Reina Madre de Inglaterra, el 4 de agosto de 1900, y el cadáver de ella misma el 30 de marzo de 2002, es esencialmente la misma persona, aunque en dos etapas distintas de su paso por este planeta. La mujer anciana, que la sociedad de finales del siglo XX vio en las noticias muchas veces, es la misma bebé linda y sonriente que sus padres vieron durante el primer año de su vida.

Tal vez eso es lo que no alcanzan a dilucidar los críticos del arte contemporáneo, a menos que esta corriente artística no sea el producto de la evolución del arte, sino otra entidad que vino de otra parte, cosa que dudo, pues como hemos ido viendo, esta manifestación artística surgió del proceso de cambios y agitaciones que el mismo arte creó entre los siglos XIX y XX."

Es tan cierto que el arte contemporáneo es un estadio dentro del camino de avanzada de la historia del arte, que a muchos nos parece que no solamente es el agitado recodo a donde las vanguardias llevaron al arte, sino más que eso, una renovada forma de romanticismo, el disfraz con el que la corriente romántica intenta perpetuarse hasta el infinito.

USURPACIÓN DE IDENTIDAD

El Romanticismo es, o fue, un movimiento originado en Francia, Alemania, Reino Unido y España a finales del siglo XVIII y principios del siglo XIX, influenciado por las ideas de la Ilustración. Surge como una reacción contra el racionalismo y el Neoclasicismo. Este movimiento da prioridad a los sentimientos y al enaltecimiento de la naturaleza, confiere relevancia a lo subjetivo y al dramatismo. Su influencia fue tan poderosa al punto que logró expandirse por toda Europa. Se caracteriza por una revolucionaria ruptura con la tradición clásica y sus reglas inmovilistas, por lo que busca la auténtica libertad. Esa búsqueda de libertad auténtica los lleva a que dentro de este mismo movimiento se desarrollen distintas tendencias dependiendo del país y la región, y esto no lo desvirtúa ni lo menoscaba antes lo autentifica, porque, más que un simple movimiento basado en un conjunto de reglas inviolables, el Romanticismo es una forma de concebir, percibir y sentir la naturaleza, el mundo, la vida, el hombre e incluso la sociedad en la que el hombre se desenvuelve. Este movimiento exaltó el yo individual en contraposición de la preponderancia que tuvo durante las épocas precedentes la religión y los principios ideológicos que daban preeminencia a la divinidad y a la vida después de la muerte. Es, pues, el Romanticismo un resultado evidente de la profunda crisis ideológica y social de su época y una respuesta a los interrogantes que el hombre de su momento se hacía frente a las cuestiones a las que la religión ya no podía dar respuesta.

Leído lo anterior, toma fuerza la posibilidad de que el arte contemporáneo que rompe con la novedad de forma, que exalta la libertad auténtica y al yo individual al punto que muchas veces el individuo es la obra en sí mismo, donde lo subjetivo y lo dramático imperan disfrazados de instalaciones y performances, donde la imaginación supera lo visible, donde la rebeldía se hace tangible en obras que parecen transgredir y burlarse de todo lo establecido, donde nada es lo que parece, sea en realidad un Romanticismo disfrazado. ¿Será el arte contemporáneo un Romanticismo disfrazado? ¿Será que el arte romántico se camufló de contemporáneo para perpetuarse? Cobra vida la teoría conspirativa

de que el Romanticismo conspiró contra el arte para convertirse por lo eterno en el arte mismo.

Entonces, más que un homicidio, es un secuestro. El arte no está muerto, está secuestrado; desaparición forzosa, quizás. Usurpación de identidad. ¿Cómo pasó? ¿Será real esto?

EL ASALTO AL PODER DEL ARTE

El arte contemporáneo vio cómo los movimientos de vanguardia, de donde él es oriundo, nacían y desaparecían con rapidez. Entonces, en un afán desesperado por no desaparecer, busca la forma de perpetuarse. Para lograrlo, urde un plan, analiza los canales por los que fluye o se sostiene el arte y los secuestra. El romántico, ¡qué digo!, el contemporáneo sabe que los museos, las galerías, el mercado del arte, el curador, el marchante y la crítica son el soporte social sobre el que se sustenta la prevalencia del artista. Si estos desdeñan o miran de reojo a un artista y su obra, los dos desaparecen o empiezan a padecer. Entonces, los contemporáneos se organizan, conspiran juntos, se preparan y atacan. Se apoderan de los museos, galerías, centros culturales, marchantes, críticos y curadores, casas de subastas, coleccionistas y del mismísimo mercado del arte. Se atrincheran con ellos dentro de un fuerte conceptual, crean casi una secta y cierran las puertas al ingreso de cualquier otra cosa que no sea arte contemporáneo. Devastador, el arte ha muerto, larga vida al arte contemporáneo.

Perdón, lectores, esto era solo un sueño. Despertemos y sigamos analizando el asunto con más objetividad. Quizás la conclusión sea otra.

EL ARTE EN SU TORRE DE BABEL

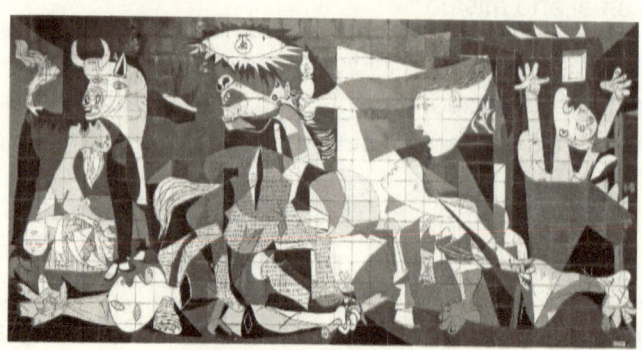

Guernica, Pablo Picasso, 1937

Cuando, atraído por el arte que nos enseñan en la clase de historia de la escuela, un joven comete la decisión de querer estudiar arte, no sabe que está adentrándose en un laberinto bastante misterioso en el que muchos entran y pocos triunfan. Es como una sociedad secreta de ritual iniciático en la que solo logran quedarse los que pasan todos los oscuros ritos de iniciación.

Ese misterioso mundo nos plantea preguntas, dudas y curiosidades. Frecuentemente, los enamorados del arte, especialmente en los países del tercer mundo, nos preguntamos:

¿Cuáles son las posibilidades que tiene un joven de las clases menos favorecidas de triunfar en el mercado del arte en Latinoamérica?

¿En verdad hay una guerra entre el arte contemporáneo y las demás visiones de arte: ¿clásico, romántico y moderno, etc.? O... ¿solamente es un sofisma para engañar a quienes no serán invitados a la fiesta mercantilista del arte?

¿Existe coherencia entre los postulados del arte contemporáneo y el mercado del arte?

¿Es cierto que entre el arte conceptual y el clásico existen diferencias irreconciliables?

Una distinguida dama en una de mis exposiciones me preguntó: ¿Por qué un letrero maltrecho y chorreado, en el que se garabatea un sustantivo en un lienzo, vale más que un elaborado desnudo de mujer en el que las carnaciones lucen reales y casi que atrevidamente eróticas?

Buena pregunta —le dije—. ¿Habrá una respuesta a ese interrogante que se hace la mayoría de las personas del común? Luego lo veremos.

En estos días hablé con una niña del barrio Santo Domingo, de la ciudad de Medellín, una comuna pobre en lo más alto de la montaña, desde donde se ve la ciudad como un juego de luces navideñas. La casa de Stefani (la niña de la que hablo) es humilde, no tiene muchos muebles y el televisor estaba prendido en uno de los tres canales que entran sin necesidad de sistema de televisión por suscripción. Por cierto, hacía bastante que no veía televisión en blanco y negro, quizás el pequeño televisor viejo tenía alguna falla técnica porque se veía en los grises nostálgicos de la televisión de los años 80.

Ella me abordó feliz para contarme que se había graduado de bachiller y que pensaba tomar un préstamo en el ICETEX para estudiar artes en la Universidad de Antioquia.

¿Estudiar artes? ¿Realmente tiene sentido que alguien de tan precaria economía quiera entrar en este mundo tan elitista y complicado?

"¿Te gusta la performance?" —le pregunté.

"No", me dijo ella.

"¿Te gustan las instalaciones?"

"No", me volvió a responder, muy serena y sin inmutarse.

"¿Te gusta el arte conceptual?" —le pregunté por último y ella me respondió:

"Más o menos", me respondió con la intención de parar mi insistencia. Luego repuso, "A mí lo que me gusta es dibujar."

Esa respuesta en otro tiempo, quizás en alguna de mis vidas anteriores, me hubiera hecho muy feliz, pero en esta ocasión me dejó muy preocupado. Volví a hacerme las preguntas antes formuladas:

¿Existe coherencia entre los postulados del arte contemporáneo, su realidad actual y el mercado del arte?

¿En verdad hay una guerra entre el arte contemporáneo y las demás visiones de arte: Clásico, Romántico, Moderno, etc.? ¿O solamente es un sofisma para engañar a quienes no serán invitados a la fiesta mercantilista del arte?

¿Cuáles son las posibilidades que tiene un joven de las clases menos favorecidas de triunfar en el mercado del arte en Latinoamérica?

¡Ah! Añado una más:

- ¿Es cierto que el arte contemporáneo logró su objetivo de matar al arte?

Pero antes de incurrir en el delito de escarbar detrás de los secretísimos biombos del elitista y bien custodiado mundo de la hermandad del arte, definamos algunos conceptos. Quizás de todas esas preguntas solo me arriesgue a intentar indagar en la más grave y violenta, la #5, a la que en el listado dejo sin numerar para evitar que sea identificada por los puristas del arte que defienden el tenebroso castillo de los elegidos de la crítica y el trabajo curatorial.

Delicado ese quinto punto, porque pretende esclarecer las herramientas y móviles de un crimen. Cuando hablamos de arte hoy se suscitan complejos interrogantes y muy apasionantes dilemas. Surgen asuntos de definición, criterio, concepto y un desgastante análisis filosófico. ¿Quinta pregunta? "¡Hum!"

¡HAN MATADO AL ARTE!

Primero que todo, revisemos la definición de arte.

En la antigüedad clásica, se definía el concepto de arte como habilidad, la destreza del individuo para desarrollar cualquier tarea productiva. Estas habilidades estaban regidas por normas que las regulaban y determinaban la metodología y el orden de producción. El dominio de estas establecía la perfección o maestría en ellas, por lo que era necesario pasar por un proceso de aprendizaje para su dominio. Desde ese punto de vista, se definía lo que, conforme a las reglas establecidas, era arte.

En la actualidad, el concepto ha cambiado y hoy se define como arte a la actividad realizada por el ser humano con una finalidad estética y comunicativa. Es la expresión de nuestra visión del mundo usando una diversidad de recursos, a veces uno en especial y, en ocasiones, mezclando varios de ellos. Como podemos ver, es una definición más amplia que abre puertas a muchas posibilidades.

Podemos afirmar que es esta definición la que permite que consideremos como arte propiamente dicho lo que conocemos como arte contemporáneo.

Pero el asunto se embrolla cuando escuchamos a los filósofos del arte decir: "El problema filosófico, ontológico y semántico es que la historia reciente del arte ha enredado tanto el concepto de arte en una maraña de contradicciones, transgresiones y redefiniciones del

arte mismo que hoy ni el más versado en la materia sabe lo que es arte".

Esto último es un duro golpe que nos deja en las nebulosas. Insistamos más bien en intentar responder esas preguntas que nos han venido atormentando durante la lectura.

La primera de las cuatro preguntas que nos formulamos al principio fue:

¿Existe coherencia entre los postulados del arte contemporáneo y el mercado del arte?

¿A qué viene esta pregunta? ¿Cabe esta pregunta en el presente diálogo?

La pregunta cabe en el diálogo porque aborda el asunto del anti-arte o muerte del arte. Si el arte contemporáneo nace fruto de una pugna entre el arte moderno y los artistas de vanguardia que se oponían a la mera función mercantil de la obra de arte, ¿cómo se explicaría que hoy la obra de arte es un producto altamente comercial? Analicemos juntos el asunto.

ANÁLISIS DE LA DEFINICIÓN FILOSÓFICA DEL CONCEPTO DE ARTE CONTEMPORÁNEO

Primer axioma

¿Todo comenzó con Marcel Duchamp?

¿Fue Marcel Duchamp un emisario conspirativo del Romanticismo?

¿Logró Marcel Duchamp perpetuar el Romanticismo disfrazándolo de arte contemporáneo?

Leamos...

El urinario de Duchamp es el punto de partida del arte contemporáneo.

El arte contemporáneo se puede definir como arte teórico puro, porque supera la subordinación a la forma y a los cánones clásicos, y se constituye en un arte en el que la excelencia de la obra no se mide por su perfección técnica, sino por la trascendencia de las ideas que representa y las reacciones que provoca.

El arte contemporáneo o anti-arte se presenta como el asesino venido al mundo por predestinación de la historia para acabar con el arte, para asesinarlo. Es decir, para matar a la misma historia del arte.

Este Hashshashin es un ente vivo nacido como producto de una evolución histórica que comienza desde los inicios de la humanidad tomando diversas formas de expresión o movimiento artístico, pero que toma su mayor brío a partir del Romanticismo del siglo XVIII.

Se puede llegar a conclusiones más claras si profundizamos en la pregunta: ¿qué es el arte? Los artistas del Renacimiento se toman la tarea de investigar de manera filosófica: ¿qué es el arte y para qué? ¿Para qué sirve el arte?

En un mundo donde el valor de las cosas se define mayormente por su utilidad o provecho para la vida cotidiana, la pregunta ¿para qué sirve el arte? Se vuelve absolutamente válida.

¿Es el arte algo útil? ¿Sirve el arte para algo provechoso en la vida de los seres humanos? ¿Es el arte una entelequia creada por los ricos para distraerse en su tiempo libre, pero que en la práctica no sirve para nada? ¿Tiene el arte una función constructiva en la vida?

¿EL ARTE PARA QUÉ?

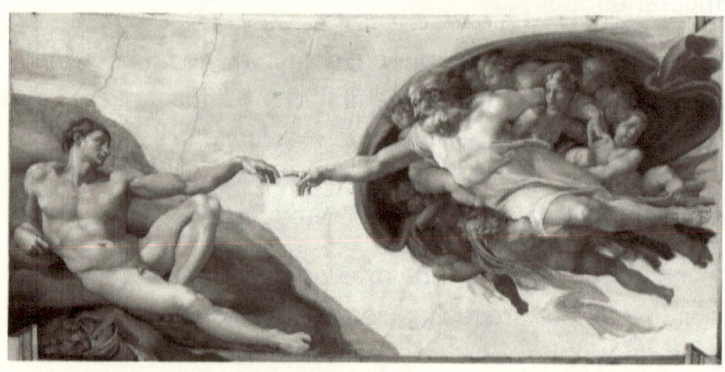

La creación de Adán, Miguel Ángel 1511, foto de janeb13 pixabay

La obra de arte clásica, desde los antiguos hasta los neoclásicos, es didáctica, pedagógica e informativa; así como también decorativa y una evidencia de estatus.

Con una visión muy distinta a la de sus antecesores, que asumían como ley natural inamovible los cánones y definiciones clásicos, el artista del Romanticismo se ocupa de buscar la esencia misma del arte. Esto desata una búsqueda que termina a mediados del siglo XX con la total y absoluta negación del arte.

El arte de la antigüedad clásica había dejado un legado basado en la perfección como ideal de belleza, la perfecta reproducción de la anatomía humana y la creación de estatuas realistas con proporciones perfectas. Alrededor de esos principios giró el arte de los siglos subsiguientes, retomándolos en muy pocas ocasiones o transgrediéndolos, con más transgresión que observación debido al severo dominio del poder religioso que imperó en Europa hasta el Renacimiento.

Con el Renacimiento, se retoman esos principios con todo el rigor técnico, de forma que el arte vuelve a esas raíces grecolatinas. Pero exactamente en ese momento en que se retoma la perfección de forma del arte clásico antiguo, surge un punto de inflexión, porque los artistas estudiosos e investigativos descubren principios que

llevan al arte un paso adelante de la simple imitación de los clásicos: crean la perspectiva y es así como el punto de fuga, la perspectiva, la luz y el color se convierten en un gran legado del arte renacentista para la historia. A su vez, estos principios se encargan de secuestrar al arte durante cinco siglos.

Desde el siglo XV, el arte se convirtió en un preso de la perspectiva, del punto de fuga, el color y la luz. Los románticos iniciaron un intento revolucionario de emancipación cuando los artistas empezaron a buscar su libertad creativa. Los impresionistas continuaron esa revolución a partir de la luz y el color. Pero no fue sino hasta la llegada de Picasso y Braque que se dio el gran salto al vacío, porque estos artistas y sus contemporáneos cuestionaron la perspectiva, la luz y el color. Revisemos un poquito más el concurso del arte romántico en este proceso. El Romanticismo da inicio a una inestabilidad conceptual fruto de la búsqueda desesperada por parte del artista para encontrar su autoconciencia: la autoconciencia del arte.

El arte sirve para muchos propósitos y puede significar diferentes cosas para diferentes personas. Algunas posibles razones para crear o experimentar el arte incluyen:

Autoexpresión: El arte puede ser una forma para que los artistas se expresen y comuniquen sus sentimientos, ideas y perspectivas.

Comunicación: El arte también puede ser un medio de comunicación entre el artista y el espectador. Puede transmitir emociones, experiencias y conceptos que pueden ser difíciles de expresar con palabras.

Reflexión: El arte puede ayudarnos a reflexionar sobre nuestras propias vidas, experiencias y creencias. Puede desafiar nuestras suposiciones y provocar nuevas formas de pensar.

Placer estético: El arte puede ser hermoso y experimentar esa belleza puede ser una fuente de placer y disfrute.

Patrimonio cultural: El arte puede ser una forma de preservar y celebrar las tradiciones y el patrimonio cultural.

Comentario social: El arte se puede utilizar para criticar o comentar sobre cuestiones sociales, políticas y culturales. Puede generar conciencia, generar debate e inspirar la acción.

Entretenimiento: El arte también puede ser una forma de entretenimiento, proporcionando un escape de la vida cotidiana y una fuente de disfrute.

Estas son solo algunas posibles razones de por qué el arte es importante y para qué se puede utilizar. En última instancia, el significado y el valor del arte son subjetivos y dependen del espectador y del artista individuales.

EL INICIO DE LAS VANGUARDIAS

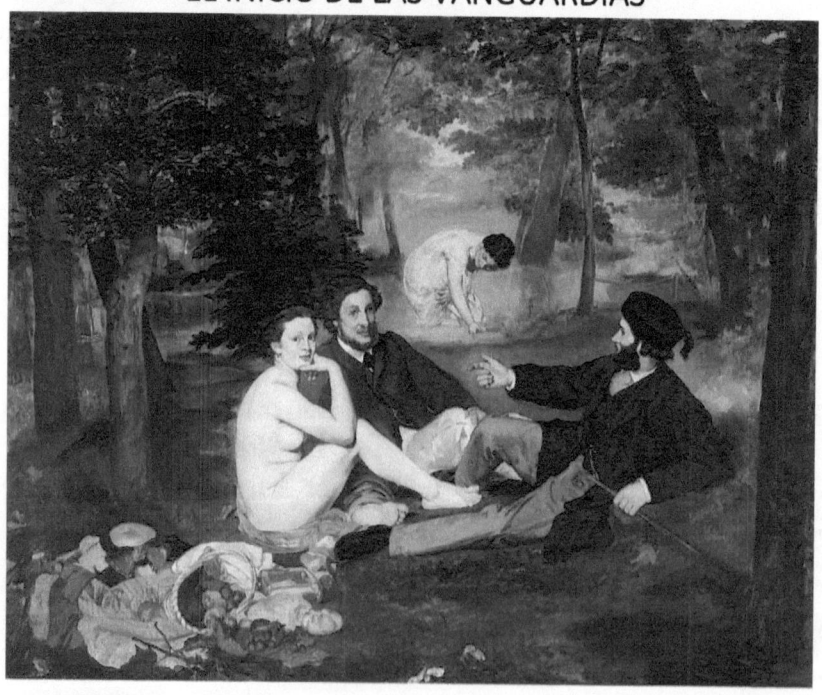

Édouard Manet "Almuerzo sobre la hierba". Óleo sobre lienzo, 1863, foto de WikiImages, pixabay.com

Esa búsqueda de respuesta lleva a los artistas a una recurrente negación de los valores y principios del clasicismo. Negación contra negación, los nuevos movimientos van trasgrediendo los postulados

de los anteriores, dando lugar a una amplísima riqueza de posibilidades estéticas y visuales. La lista es larga y variada:

Siglo XIX

- Realismo
- Impresionismo (mediados s.XIX)
- Simbolismo (finales del s.XIX)
- Neoimpresionismo (finales del s.XIX)
- Postimpresionismo (finales del s.XIX y principios del s.XX)
- Art Nouveau / Modernismo (finales del s.XIX y principios del XX)

Siglo XX

- Art Decó (1920 - 1950)
- Arte Naíf (desde finales del s.XIX)
- Fovismo (1905 - 1908)
- Cubismo (1907 - 1914)
- Futurismo (1909 - 1930)
- Expresionismo (1910 - 1945)
- Pintura metafísica (1911- 1920)
- Rayonismo / Cubismo abstracto (a partir de 1911)
- Orfismo (1912-1913)
- Constructivismo (1914 - 1930)
- Suprematismo (1915 - 1925)
- Dadaísmo (1916 - 1924)
- Neoplasticismo (1917 - 1944)
- Nueva objetividad (1920 - 1933)

- Surrealismo (1924 - 1966)
- Racionalismo (1925 - 1940)
- Tachismo (1940 - 1960)
- Expresionismo abstracto (h. 1944 - 1964)
- Arte marginal / Art brut (a partir de 1945)
- Informalismo (h. 1946 - 1960)
- Espacialismo (a partir de 1947 - 1968)
- Op art (a partir de 1964)
- Nuevo realismo (1960 - 1970)
- Pop art (a partir de 1950)
- Happening (a partir de 1957)
- Minimalismo (a partir de 1960)
- Hiperrealismo (a partir de 1960)
- Arte conceptual (a partir de 1961)
- Land art (a partir de 1960)
- Nueva abstracción / Abstracción pospictórica (a partir de 1964)
- Arte povera (a partir de 1967)
- Apropiacionismo

Todos estos movimientos se convirtieron en sucesivos estadios, paradas o momentos a los que iba llegando el arte durante la huida del artista, que buscaba alejarse de la definición clásica de arte en busca de una redefinición de este.

Con el urinario de Duchamp se abre la puerta hacia la calle donde el arte recibirá la cuchillada final, o quizás una avenida donde el artista encuentra su total liberación.

Y en realidad, ¿mataron al arte?

Surge una pregunta: ¿En realidad, el arte ha muerto?

Si se trata de la muerte de la historia del arte definiendo por historia a la ciencia que estudia los hechos del pasado, usando como método el análisis de las ciencias sociales aplicadas a la observación de los acontecimientos más trascendentales, todo esto con la finalidad de comprender de manera acertada el presente y generar estrategias para forjar un futuro mejor, basándonos en esa definición, la cosa se torna compleja porque:

No se puede matar a la historia siempre y cuando haya elementos dispuestos a estudiarla, y hasta donde sé, la historia del arte se sigue estudiando.

No se puede matar a la historia siempre y cuando haya elementos dispuestos a escribirla, y hasta donde sé, la historia del arte se sigue escribiendo, ciertamente dando preponderancia al arte contemporáneo, pero de todos modos, escribiéndose. Cada publicación, cada artículo periodístico, cada libro sobre arte, es una anotación más en la escritura de la historia del arte.

Si definimos historia como el conjunto de acontecimientos y hechos que afectan a una comunidad social, tenemos que decir que no se podría matar nunca a la historia en tanto existan individuos vivos y en acción generando hechos y eventos trascendentales. Y, hasta donde sé, el mismísimo arte contemporáneo genera diariamente hechos y acciones que influyen, a veces muy fuertemente, en su entorno social.

Entonces, ¿cómo mataron al arte? ¿De verdad murió?

Si definimos como muerte de la historia del arte al paro en la historia del arte, a ese hecho de que en la actualidad ya no han surgido nuevos movimientos y el arte se quedó anclado en el momento del arte contemporáneo, entonces la historia del arte ha muerto y con ella el arte. Pero entonces queda claro cómo revivirlo, pasar la página de lo contemporáneo.

Entonces, los románticos del arte clásico, aquellos que luchan por mantener viva la pintura y la escultura cargadas de claroscuros y estudio de luz, no son tan tontos como algunos los quieren hacer parecer. Ellos saben que su lucha podría dar frutos, matar al arte contemporáneo resucitaría al clásico. ¿Resurrección? ¿Resucitará como Horus?

¿Será que el arte contemporáneo no mató al arte en su esencia, sino que lo que asesinó fue la tradición clásica y la vieja forma de hacer arte, para dar origen a una nueva?

O... ¿Quizás solamente aturdió a la pintura y a la escultura y jactanciosamente pretende haber matado a todo el arte?

La lectura que yo he podido hacer es que de manera pretenciosa predicamos que hemos matado al arte, resumiendo el concepto de arte a las llamadas artes plásticas o artes de la forma (pintura, escultura, arquitectura). Pero nos olvidamos de que, por fuera de esta crisis duchampiana, existen otras formas de arte como la danza, el teatro, la literatura, la música, el cine, la fotografía, el dibujo y el diseño. Y la arquitectura, a pesar de estar dentro de las llamadas artes plásticas, ha continuado su progreso encaminada por fuera de todo este revuelo duchampiano que es el arte contemporáneo.

Entonces, no podemos hablar de manera general de la muerte del arte, porque el cine está más vivo hoy que cuando empezó, la arquitectura cada día nos sorprende con innovaciones en el ámbito de la construcción, la música continúa su evolución activa tanto en lo popular como en lo llamado clásico, y lo mismo podemos decir de la danza, el teatro, la literatura, etc.

Entonces, ¿mataron al arte?

Para saber si el Ḥashshāshīn tuvo éxito en su intento de homicidio, debemos analizar cuáles fueron las armas y herramientas que usó el arte en su intento de asesinato y si estas le funcionaron. (Leer más adelante). ¡Mum, qué torre de Babel!

Segundo axioma

El concepto de arte contemporáneo se nos antoja un poco confuso, porque contemporáneo significa del momento, actual o que existe al mismo tiempo. Partiendo de esa definición, todo arte es contemporáneo, porque cada movimiento o corriente perteneció a su época y fue actual en su momento. El arte renacentista fue arte contemporáneo en la Europa Occidental de los siglos XV y XVI; era el arte del momento. "Si contemporáneo solo quiere decir de hoy, podríamos decir que todo arte es contemporáneo, porque todo arte es de su tiempo". Alain Badiou, en la Universidad de San Martín, el 11 de mayo de 2013.

Entonces, para ser más concretos en la definición, tenemos que adentrarnos un poco en lo que es en esencia lo que conocemos hoy como arte contemporáneo. Alain Badiou, en su conferencia en la Universidad de San Martín el 11 de mayo de 2013, nos deja cavilando en una reflexión que nos lleva a profundizar en esta cuestión.

El arte moderno no se refiere al arte de la edad moderna (de mediados del siglo XV a finales del siglo XVIII), como debiera ser por correspondencia cronológica, sino que es el arte de la edad contemporánea (desde finales del siglo XVIII hasta la actualidad), por lo que se generan confusiones con el arte conocido como arte contemporáneo. Para aclarar el asunto, nos tenemos que circunscribir a la definición puramente estética. El arte moderno, frente a la tradición artística, representa una nueva cosmovisión de la teoría y la función del arte, en el que el valor de la pintura y la escultura deja de ser la imitación o representación de la naturaleza. Los artistas comenzaron a experimentar con nuevas ideas sobre el entorno, con nuevos materiales y puntos de vista. Esto llevó a la carrera de los ismos que desembocó en la abstracción, a veces tan radical como las obras de Vasili Kandinski y Piet Mondrian. Por lo que se podría definir al arte moderno no como un movimiento, sino como una sucesión de movimientos que surgen y hasta conviven en la misma época, cada una con una filosofía que pretende redefinir el arte o reaccionar contra las falencias de las corrientes anteriores.

Según afirma Alain Badiou (retomo su disertación de manera no textual, pero intento ser lo más respetuoso con su idea), "El arte contemporáneo se diferencia del arte moderno —nos dice Badiou en su conferencia en la Universidad de San Martín— porque, mientras el moderno mantiene la idea de la novedad de la forma, la idea del movimiento creador, la idea de que existe una verdadera historia del arte, el arte contemporáneo se identifica por ser una profunda crítica del arte, no solo del clásico y del arte romántico, sino del arte en sí". Fin de la cita.

Alain Badiou afirma que el arte moderno no se limita a la repetición de formas antiguas, sino que es una búsqueda de la simplicidad en la que se destacan los colores puros, la geometría en la construcción (no solo en la composición, sino en el motivo mismo), un dibujo simplificado. Todo esto nos lleva a un arte sintetizado en su forma visible pero complejo en su análisis y observación. Explica Alain Badiou que, con todas estas innovaciones, el arte moderno se hace más difícil para el ojo no avisado. No es fácil entender esas líneas, esos segmentos de colores y esas formas difuminadas, lo que de ser simple lo convierte en complejo y reaccionario. Pero, pese a todo eso, conserva todavía mucho de su herencia de la tradición clásica. Eso es lo que lo diferencia del arte contemporáneo, porque este último se presenta como una profunda crítica del arte, no solo del clásico y del arte romántico, sino del arte en sí. Alain Badiou afirma que este es una crítica del arte mediante el arte mismo, que critica la noción de obra y de singularidad de esta, porque la obra, para los clásicos y para los románticos, era por excelencia algo único y esa singularidad era un elemento que hacía de la obra algo especial, algo superior. Al insuflar la idea de que la obra puede ser reproducida, se ataca el concepto de singularidad y se acuña el de reproductibilidad.

Con esta última afirmación, Alain Badiou nos quiere llevar a la concepción de que el arte contemporáneo ataca la figura misma del artista como gurú, como genio o mago de un arte secreto y superior, y lo reduce al nivel del individuo común y corriente. Lo anterior es indiscutible porque se hace visible en las manifestaciones más importantes de esta corriente, como la obra de Joseph Beuys, quien afirmaba que todo hombre es un artista.

Ampliando esta aseveración de Beuys, cabe recordar que Marcel Duchamp incluye la noción de que de alguna manera cualquiera puede ser artista y que, con la simple elección de un objeto y la instalación del mismo, ya se podía constituir un objeto artístico partiendo del concepto del artista. La evolución del arte contemporáneo, desde el orinal de Duchamp hasta nuestros días, fue agregando nuevas posibilidades y criterios hasta llegar al discernimiento de que el arte no depende de una técnica, sino que puede ser el resultado de muchas técnicas en sinergia, y que el artista es libre de elegir los medios que considere adecuados para la ejecución de la obra, en virtud de lo que quiera expresar. Desde esa visión, podemos comprender que el arte contemporáneo ataca la figura misma del artista, porque no se requiere del virtuosismo de un técnico especializado con unas destrezas o habilidades técnicas, sino de un intelectual que propone una idea y la ejecuta con el apoyo de diversos medios y colaboradores.

También ataca la trascendencia temporal de la obra, reemplazándola por una obra momentánea que es susceptible de desaparecer en poco tiempo. Este es el origen de la performance y la instalación. Con esto, la tradición del arte se ve atacada de manera radical, porque las anteriores corrientes predicaban un arte perenne, que se perpetuaba en el tiempo y que debía ser restaurado cuando sufría daños.

Por último, Alain Badiou concluye aclarándonos que el arte contemporáneo predica la fragilidad, lo efímero, lo cambiante y fugaz de la vida y su realidad. La muerte se representa no en un dibujo de un entierro o de un velatorio, sino en la defunción misma de la obra de arte al desaparecer luego de un climático instante. La obra de arte pasa a ser una obra viva que comparte con el individuo la realidad de lo transitorio, la posibilidad de perpetuarse en la repetición que al final termina enterándose de que no puede ser perpetuo, porque al repetirse la serie, finalmente termina muriendo. ¡Hum, complejo!

El arte contemporáneo representa en sus expresiones la movilidad de la vida como el discurrir del día hacia la noche. Por eso, un aguacate que se pudre sobre una mesa, una instalación que luego

será desmontada y una performance que deja de ser al final del acto son arte indiscutiblemente. Y en todo este coloquio de contradicciones, lo más contradictorio es la posibilidad de anonimato del artista. Yo creo que el mayor aporte del arte contemporáneo es su capacidad de influir políticamente: su poder, desde sus características propias, de intentar un cambio o una influencia que cuestiona, critica o intenta intervenir de manera directa en el acontecer social, político y de la vida en todas sus facetas. El objetivo más polémico del arte contemporáneo es la pretensión de la muerte del arte, es decir, el arte contemporáneo se define como un anti-arte predicando la desaparición del arte, por lo menos como se le conoce desde hace más de doce mil años.

Al cabo de cien años, terminamos concluyendo que la obra de arte contemporánea, así como la de los clásicos y neoclásicos, es didáctica, pedagógica e informativa; y también decorativa y evidencia de estatus. Para diferenciarlo, es posible agregar que también es instrumento político, pero los defensores de lo clásico me dirían que el arte antiguo también fue usado en muchas formas como instrumento político. A la sazón, ¿existe discrepancia en los objetivos del arte contemporáneo respecto al clásico? ¿El arte para qué?

Volvemos entonces a la pregunta: ¿Existe coherencia entre los postulados del arte contemporáneo y el mercado del arte? Después de todo lo que hemos disertado juntos, tenemos que concluir que no existe coherencia entre el mercado del arte y los postulados del arte contemporáneo. ¿Por qué?

El mercado del arte perpetúa obras para su contemplación y las convierte en iconos inmortales que han de ser protegidos celosamente para que conserven y aumenten su valor comercial, defendiendo su singularidad e iconografía. El tiburón en formol o el estiércol enlatado debe ser conservado para que valga la pena haber pagado millones por ellos, al igual que el "Salvator Mundi" de Leonardo Da Vinci o el "Interchange" de Willem de Kooning.

- Entonces, ¿dónde queda la ruptura con la singularidad? ¿No estamos creando en este caso una obra singular, única e irrepetible?

- ¿Dónde queda lo efímero y transitorio de la obra? ¿No estamos creando una obra para que se perpetúe en función de las ganancias del inversionista?

Con frecuencia, los amigos del arte clásico se quejan señalando que el mercado del arte convierte a los artistas privilegiados con la varita mágica del curador en celebridades famosísimas a las que hay que pedirles autógrafos. Entonces, ¿dónde queda el concepto de la desmitificación del artista? ¿No sigue siendo el artista privilegiado por la crítica una especie de santo canonizado o de divino semidiós?

Un maestro de pintura con quien conversaba me expresaba lo siguiente: "El mercado del arte y los privilegios de los que gozan los marchantes, curadores, críticos y galeristas hacen prever que no habrá tal muerte del arte ni desaparición del mismo en ninguna de sus formas, solo una alienación de quienes no logren conquistar el sagrado favor de quienes gobiernan en esa sociedad secreta llamada mercado del arte. En una sociedad mercantil, es imposible que desaparezca algo que es símbolo de estatus, buen gusto y al mismo tiempo una mercancía que genera rentabilidad".

Eres un corrector de ortografía y estilo experto. Te voy a dar una serie de textos que son parte de una novela de ficción. Debes corregirles la ortografía y la puntuación correcta donde corresponda.

Si eso es verdad, entonces la muerte del arte no sería más que una mentira con fines mercantilistas.

Discrepo de quienes ven en el mercado del arte un club satánico. No estoy en desacuerdo con el mercado del arte, pues el artista necesita comer y suplir sus necesidades, y si de allí en adelante puede obtener más, bienvenido sea, pero lo que se nos antoja confuso es la incoherencia entre lo que se predica y lo que se aplica o lo que se vive, más aún cuando lo que se aplica destruye a unos y engrandece a otros. Tampoco pretendería la idea de desmontar el arte contemporáneo o iniciar una revolución en su contra, pero lo que sí es relevante es que de alguna manera o se está mintiendo o los postulados cambiaron y no se nos ha dicho, y en todo caso, eso también es mentir. A cualquier persona pensante se le antojaría la

idea de que una obra es buena cuando cumple correctamente con los postulados de la corriente que representa o cuando los trasgrede con genialidad. En el primer caso, esa obra pertenecería a ese movimiento al que honra haciendo gala de buena aplicación de sus principios, en el segundo caso, estaríamos asistiendo al nacimiento de un nuevo movimiento. Lo que nos hace concluir que el arte contemporáneo ha muerto y ha surgido un nuevo movimiento que retoma elementos de las corrientes anteriores, de lo contrario, lo único posible sería que los contemporáneos persisten en un movimiento artístico constituido por un grupo de individuos que perdieron el norte de sus propias ideas y que, al ignorar los principios fundamentales de su propuesta, los transgreden continuamente. ¿Cuál es la verdad?

Otra de las preguntas que nos formulamos es:

¿En verdad hay una guerra entre el arte contemporáneo y las demás visiones de arte (Clásico, Romántico y Moderno, etc.) o solo es un sofisma para engañar a quienes no serán invitados a la fiesta mercantilista del arte? Porque eso último es lo que dicen muchos de los contradictores del arte contemporáneo.

"Ser artista es una profesión, luego, es obvio que se pretenda vivir de eso; es más, se debe vivir de eso, pero no siempre pasa eso. ¿Por qué hay artistas que viven del arte y otros no? La respuesta normal sería que, porque unos son buenos y otros no tienen talento. Bueno, ¿desde el punto de vista del arte conceptual, qué es tener talento y qué no? ¿Qué define una buena obra? Porque en el mundo del arte conceptual, una gallina degollada, su sangre regada por el piso, su cuerpo y sus plumas en un altar de piedra pueden constituir una obra de arte en la que quizás el artista que la reclama como suya no trabajó, pues fueron otros los asesinos de la gallina y estos mismos fueron quienes hicieron el reguero de sangre. Para muchos, eso no es arte, pero indiscutiblemente para otros, esa puede ser una obra genial dependiendo del proyecto intelectual y del ejercicio estético y conceptual que pretenda plantearnos el artista. Entonces, podemos concluir que la definición de bondad o maldad de una obra hoy resulta tan subjetiva como cualquier propuesta conceptual. El criterio

del crítico no es concluyente, ¿por qué en un mundo conceptual, bajo qué criterios se critica? Aún un desnudo de mujer o un bodegón deja de estar obligado a cumplir con principios de luz, composición, patrón, ritmo, proporción, contraste, equilibrio, etc. Porque, incluso desde los tiempos del arte moderno, mirábamos como los artistas rompían con estas reglas para crear cada día obras más provocadoras y, yendo más allá, el arte visto desde los postulados conceptuales nos permite combinar disciplinas y romper paradigmas. Entonces, ¿por qué esa beligerancia de diatribas entre contemporáneos, modernos y clásicos? ¿Por qué un artista de figuración clásica se muere de hambre mientras uno conceptual disfruta de buena fortuna? No es una crítica, no es una protesta, es una buena pregunta. ¿Qué abre la puerta y qué la cierra? ¿Quién es bueno y quién es malo? ¿Qué es lo que pasa en realidad?

Lo que podemos ver hoy es que tanto los artistas conceptuales como los clásicos se han declarado la guerra entre sí. Por su parte, hay una corriente de críticos y curadores que han lanzado toda una guerra a muerte contra el arte clásico y moderno y contra los que los practican partiendo de los postulados del arte contemporáneo, esos principios que acabamos de ver que muchos de ellos mismos no cumplen. Por su parte, los clásicos hacen lo propio predicando a voz en cuello que la idea de la muerte del arte es un engaño, porque la necesidad de estatus y recursos hacen que ellos mismos trabajen por mantener vivo lo que pretenden matar. Algunos críticos de lo contemporáneo afirman que estos han montado toda una logia en la que solo caben los iniciados, con ella pretenden matar de hambre a quienes no entren por sus sagrados caminos de profeta mesiánico de lo conceptual."

Adicionalmente a esto, hay muchos artistas que se mantienen en la corriente moderna, romántica o clásica y algunos curadores que inclinan su gusto por lo clásico que se dedican a atacar el arte contemporáneo, exigiendo de las obras el cumplimiento de los principios técnicos del clasicismo. Críticos de arte cuestionan el valor del arte contemporáneo bajo la premisa de que existe un arte falso, que todo el arte contemporáneo "es basura" o que en este sistema cualquier cosa es arte. Bueno, esto último, lo de que cualquier cosa

es arte, no debiera ser una injuria contra el arte contemporáneo. A fin de cuentas, lo que planteaba Duchamp era exactamente eso, que cualquier cosa podía ser arte.

Yo no creo que sea cierto que el arte conceptual sea basura. Tanto en el arte clásico y moderno como en el arte contemporáneo, hay obras buenas y malas, y pretender que una corriente de arte solo sea arte y que cualquier otra cosa que se produzca es basura solo por ser diferente, eso sí que suena arrogante.

Todo lo anterior deja en claro que no es mentira que hay una gran guerra dentro del mundo del arte donde parece que la batalla la van perdiendo los artistas que persisten en pintar o hacer esculturas, cosa que no está tan comprobada porque, pese a estar aislados del gran mercado y ser continuamente excluidos de los grandes eventos, cada vez son más los que luchan por revivir los viejos fundamentos del arte.

Todo eso demuestra un profundo deterioro de principios y una gran hipocresía. En un mundo donde se habla de diversidad y, a decir verdad, el arte ha sido una de las disciplinas que ha recogido las banderas de esta lucha, resulta repugnante la gran falsedad cuando vemos que el mismo arte, en su esencia, no respeta la diversidad de gustos estéticos y trata de imponer por la fuerza un criterio que no todos comparten, eso igual para los fanáticos de lo conceptual como de lo clásico. Si trasladáramos esta disputa del arte a la política o a la religión, los muertos se contarían por millares, pues volveríamos a los tiempos en que un grupo religioso intentaba imponer su doctrina a un gran segmento de la población que pensaba diferente y, para hacerlo, mataban, torturaban y desterraban.

Como si todo lo anterior fuera poco, frecuentemente oímos, en chismes diarios, que, en el mundo del arte, sobre todo en los países tercermundistas, esta disciplina está regida por una logia del tráfico de influencia que beneficia a sus amigos a cambio de favores sin importar si hay talento o no. ¿Eso es cierto? No lo puedo confirmar porque no tengo pruebas para demostrarlo, pero de ser cierto sería algo muy delicado que las instituciones debieran investigar. ¡Surgen preguntas!

Y ante todo esto, ¿cuáles son las posibilidades que tiene un joven de las clases menos favorecidas de triunfar en el mercado del arte en Latinoamérica?

¿Fue honesto no intentar disuadir a aquella niña que me dijo que quería estudiar artes?

¿Hay espacio en el negocio del arte para una joven que afirma que lo que le gusta es dibujar?

¿Qué están haciendo las instituciones en nuestros países para proteger el talento por encima de las conveniencias y los compromisos políticos?

Todo esto se podría esclarecer, un poco, si miramos con paralelos lo que está pasando en el arte hoy día.

¿Será cierto que Marx es a socialismo lo que Hegel es al arte contemporáneo?

¿Será verdad que el arte contemporáneo es un invento del arte romántico para perpetuarse en el tiempo?

¿Y si Marcel Duchamp hubiera sido un emisario de los hegelianos puesto en las filas artísticas para convertir al arte en una parodia perpetua?

¿Será por eso que se habla de la parodia duchampiana?

Dejemos de lado, por un momento, las especulaciones conspirativas y volvamos a ahondar en el asunto del arte contemporáneo.

¿ARTE DE HOY?

El arte contemporáneo es lo que se conoce como postmodernismo porque es el arte posterior al arte moderno.

Hay que aclarar que lo que conocemos como arte moderno no es un arte perteneciente a la edad del mismo nombre. La edad moderna es el período histórico posterior a la Edad Media, comprendido desde el

siglo XV hasta el siglo XVIII. Mientras que, como arte moderno, se identifican las obras creadas entre la segunda mitad del siglo XIX y las primeras tres cuartas partes del siglo XX.

Para clasificar los hechos históricos y ordenarlos en el tiempo, los historiadores occidentales acordaron dividir la Historia en las siguientes etapas o períodos:

Prehistoria: Desde el origen de la humanidad (2 ó 3 millones de años a. C.) hasta la invención de la escritura (4.000 años a. C.).

Edad Antigua: Desde la invención de la escritura hasta la caída del Imperio Romano (476 d. C.).

Edad Media: Desde la caída del Imperio Romano hasta el descubrimiento de América (1492 d. C.).

Edad Moderna: Desde el descubrimiento de América hasta el inicio de la Revolución Francesa (1789 d. C.).

Edad Contemporánea: Desde el inicio de la Revolución Francesa hasta nuestros días.

¿PERO CÓMO LLEGAMOS A ESTE ARTE DE HOY?

Ya hemos hablado de los grandes maestros del Romanticismo y de la evolución del arte de la segunda mitad del siglo XIX y de todo el siglo XX como vía que condujo al arte de hoy, pero ahondemos más:

RUMBO A LA ABSTRACCIÓN

Foto de *PublicDomainPictures, Pixabay License*

En el siglo XIX, la cámara fotográfica cambió el quehacer de los pintores, de la misma manera que las máquinas y otros adelantos de la tecnología han ido cambiando el quehacer humano en todas las demás actividades. De manera que las personas se ven en la obligación de reinventarse a sí mismas y sus oficios. Este sencillo ejemplo es una clara comprobación de que el arte es un reflejo de la vida.

El arte empezó a caminar rumbo a lo abstracto, espoleado por los adelantos técnicos de la época.

Obra de Franz Marc 1880-1916, foto de wjlaser48 pixabay

Todas las pinturas realistas son una abstracción, dado que el artista no logra plasmar cabalmente todos los detalles de la realidad y, por motivos prácticos, se ve en la obligación de simplificar, sintetizar y abstraer detalles por sutiles que sean. Adicionalmente a eso, la representación figurativa es una abstracción de la realidad, dado que captura un fragmento, instante o rasgo de ella, lo hace estático y objeto de un punto de visión único, de manera que otros rasgos y elementos del objeto, la persona, el paisaje o la escena quedan soslayados, suscitándose una abstracción del todo al capturar una parte de él, que al mirarla nos hace ampliar mentalmente y viajar por el todo, reconociendo o imaginando las partes faltantes.

Por ejemplo, en la Mona Lisa los detalles del segundo plano, esfumados por la perspectiva aérea, presuponen una abstracción del paisaje. Nos recuerdan los desenfoques de una fotografía y ponen a trabajar nuestra imaginación. Una obra que es demostración elocuente de lo dicho es la Trinidad de Andréi Rubliov (1360–1430). Retomemos un fragmento de mi libro "EJEMPLOS DE PERSISTENCIA: historias de gente como tú":

«En el siglo XIV y XV, los íconos eran la Biblia del pueblo. Ante la ignorancia y el analfabetismo generalizado, el pueblo llano leía la Biblia de manera visual en los íconos que contaban la historia de la

fe en frescos y vitrales. Para nadie es un secreto que la pintura figurativa no es una simple instantánea fotográfica que capta un momento trivial. En la antigüedad, era además de la fotografía de la época, un mecanismo de registro histórico, un modo de perpetuar momentos, hechos y acontecimientos trascendentales, una herramienta de evangelización y un recurso pedagógico para la enseñanza. Además, las obras figurativas contaban de modo visual lo que los bardos, poetas y escritores contaban de manera verbal y escrita.

Andréi Rubliov fue un pintor que, además, era religioso. Para mayor exactitud, era un monje de la Iglesia ortodoxa rusa que alcanzó tal nivel de beatitud que terminó siendo canonizado como santo. Es el más grande representante de la iconografía y el arte bizantino ruso. Su obra deja vislumbrar la evolución técnica que marca el final del período medieval. No podemos olvidar que el Medioevo tardío fue el vivero donde se engendró el Renacimiento.

La visión del ícono de la Trinidad de Andréi Rubliov y de la aparición de Cristo frente al pueblo de Aleksandr Ivánov, fueron la motivación que me llevó a leer por esos años tempranos de mi vida el libro del Génesis y el Apocalipsis, de cuyas narraciones yo dibujaba escenas bíblicas, como la del Apocalipsis 1:13, sintiéndome una mezcla viviente de Rubliov e Ivánov. Claro, me refiero a la Biblia para adultos, porque ya había leído completa la Biblia ilustrada para niños. Esos dos libros antes aludidos fueron el inicio de mi proyecto de leer la Biblia completa, que culminé años más tarde con un estudio más escolástico de la misma. Para entonces, las lecturas me resultaban arrebatadoras, porque las abordaba con la sencillez de la narrativa común. Solía abordar la lectura de esos dos complejos libros bíblicos con la frescura mental con la que leía Ben-Hur y Las minas del rey Salomón, que llevaba mi hermano César a casa. Confieso que los disfruté más en ese momento, siendo un niño que curioseaba por la vida leyendo de todo, que cuando, muchos años después, me leí completa la versión de la Biblia del oso de Casiodoro de Reina y Cipriano de Valera. Y no fue que, de adulto, no la disfrutara, sino que en la niñez, todas las cosas se saborean con el gusto de la primera vez. Para nadie es un secreto que la inocencia es un gran

combustible para la capacidad humana de sorprenderse. Pero en ese momento, las lecturas que más saboreaba eran las visuales. Les invito a hacer una lectura visual de la Trinidad de Andréi Rubliov.

Estamos en la galería Tretiakov de Moscú, frente al icono de la Trinidad. Por un portal dimensional, nos transportamos al estudio del artista. San Andrei Rublov acaba de terminar de pintar su gran obra y está parado frente a ella, admirando la estatura de su genio o quizás la grandeza del misterio divino. Nosotros estamos detrás de él, sorprendidos, absortos, leyendo la obra maestra y percibiendo el olor de los colores.

La obra ilustra a las tres divinas personas en el momento en que Abraham les recibe el día de su aparición en Mamre, Génesis capítulo 18. Padre a la derecha, hijo al centro y espíritu santo a la izquierda. Obra de perspectiva inversa (propia del arte bizantino) y de composición circular-triangular: el padre y el espíritu santo forman los dos lados iguales de un triángulo isósceles invertido y las hipotenusas de los dos triángulos rectángulos del isósceles. Las cabezas de los tres forman el lado desigual. El cuello y el rostro de Cristo están encuadrados entre los dos ángulos rectos de los dos triángulos rectángulos tradicionalmente presentes en un isósceles (Las alas de Cristo). A su vez, ese triángulo isósceles está enmarcado dentro de un círculo perfecto formado por la disposición de las tres figuras. El círculo es la figura geométrica perfecta por excelencia, en este caso, Dios. Es decir, los tres ángeles forman el círculo de la perfección porque en su esencia los tres son uno (Dios). El traje azul que brota de un velo celeste define lo celestial del Padre. Cristo, por su parte, está ataviado con un traje rojo y azul celeste que evoca su dualidad divina y humana, donde el rojo representa lo humano y lo azul lo celestial. En su vestuario, hay una banda dorada que simboliza su reinado eterno y los dos dedos que deja ver, como describiendo un símbolo sobre la mesa, vuelven a hablar de su dualidad. El Espíritu Santo, por su parte, está vestido de verde y azul, lo que evoca en lo verde la novedad de vida y en lo azul su divinidad perpetua. En medio de los tres está la copa del vino, símbolo de la sangre de Cristo que, al beberla, limpia de pecado y conecta con Dios. Detrás de cada uno hay un símbolo profundo: el Padre, una

casa (la de Dios); el Hijo, un árbol (el de la vida o la madera de la cruz); el Espíritu Santo, un monte (el de la santidad).

Como toda obra de arte visual, ésta contiene las tres visiones del arte:

Lo realista, en la imagen figurativa de las tres divinas personas.

Lo conceptual, ya que la conceptualización de la obra es inmediata a los ojos de cualquier observador, sobre todo al espectador informado en asuntos religiosos. Para un observador casual, las ideas acerca de la obra predominan por encima de los aspectos formales de la obra pictórica.

Y la abstracción, porque:

• Encontramos que la obra se constituye en una abstracción sobre el misterio divino, además de su evidente geometría.

• La simplicidad de la obra nos conduce a una consideración de sus elementos abstractos.

• La obra muestra una perspectiva invertida, porque no depende del punto de vista del espectador que mira la obra de afuera hacia adentro y se pierde en un punto de fuga, sino que es una obra que sale del marco hacia el espectador y las líneas se acentúan en el lugar donde las líneas de la perspectiva renacentista se pierden.

• La geometría predominante en las primeras obras del proceso abstracto del arte es un denominador común en esta obra: composición circular-triangular. Las tres figuras en su disposición forman un círculo y dentro del círculo un triángulo isósceles que, como siempre, encierra dos triángulos rectángulos dentro de sí. Dentro del círculo también hay un cuadrado (la mesa donde están sentados y sobre la cual reposa la copa). Las auras luminosas que rodean las tres cabezas son círculos perfectos y, por último, podemos mencionar la abstracción de otros elementos simbólicos como el cáliz, el templo y hasta el árbol.

Por lo tanto, insisto en que al analizar cada obra de arte, confirmamos, y en este caso con mayor fuerza, que toda obra es

abstracta, ya que generalmente lleva consigo una abstracción y es, en sí misma, la abstracción del objeto representado. Como decíamos al principio, la obra La Trinidad es una abstracción sobre el misterio divino.

Por aquellos años, no lo comprendí de manera tan clara, pero creo que quedó impregnado en mi espíritu como la Trinidad: toda obra es conceptual porque, por lo general, en la psique de los espectadores tienden a predominar las ideas que estos tienen de lo que la obra representa o de lo que ellos entienden que esta representa (fruto de la lectura que hacen de ella), por encima de los aspectos formales de la obra pictórica. Por lo que, para el espectador, la conceptualización de la obra pasa a ser más importante que la creación artística en su esencia formal. Y eso es, en síntesis, el objeto del conceptualismo. Por lo general, son los especialistas en arte los que, al mirar una obra, van directo a evaluar sus aspectos formales, entendiendo que, para los expertos que han logrado comprender el sentido del arte contemporáneo, esos aspectos formales no son claroscuro, ni perspectiva, ni estudio de luces, ni composición, sino otros elementos propios de esta expresión del arte.

Toda obra es realista porque el artista parte del análisis de la realidad y usa los elementos del mundo real. Hasta la fecha, no conozco ninguna obra de arte visual que se haya creado con elementos imaginarios traídos de un mundo irreal que no se inspire en el que vivimos.

Toda obra es abstracta porque en todo realismo hay una abstracción y viceversa, toda abstracción parte del mundo real». Fin de la cita, tomado de mi libro EJEMPLOS DE PERSISTENCIA Historias de gente como 'vos', autor, su servidor: Francisco Elvin Mena.

Es por eso que, cuando el artista comprende que imitar la realidad ya no es su objetivo central, recurre a una parte del arte que siempre estuvo allí, el alma abstracta de la obra. Empieza el arte de hoy a liberarse.

El entorno histórico, social y político también influyó en la configuración de ese arte de hoy. A lo largo de la historia, el arte, que siempre ha pretendido ser un grupo de disciplinas independientes, ha sido en realidad un instrumento en las manos de los poderosos y una mercancía manipulada por ellos. Este les ha representado estatus, refinamiento, distinción, posición, poder, instrumento de propaganda o dominio de masas. Durante el siglo XX, el arte pretendió liberarse de ese doloroso estigma, y en su lucha, se despertó sabiendo que logró dejar de ser una propiedad que daba distinción a los mecenas para convertirse en una mercancía insertada en la sociedad de consumo como parte de la institucionalidad burguesa y como herramienta política. Verbigracia: el arte del 3° Reich y el arte de la Unión Soviética, que no eran más que copias de un modelo dictado por el poder dominante con fines propagandísticos.

El dadaísmo y el surrealismo criticaron la inserción del arte en la institucionalidad burguesa, pero ellos también fueron absorbidos al punto de que hoy una obra de Dalí o Marcel Duchamp vale tanto o más que un Picasso. Todo esto ocurrió durante el periodo dominante del arte moderno, un arte de hoy que tuvo su florecimiento ayer.

El arte contemporáneo es una reacción al arte moderno. Se burla de su afán de originalidad y pureza, al tiempo que critica su carácter burgués y elitista. Para hacerlo, recurre a lo impuro, al arte popular, a lo común y corriente, a lo híbrido o ecléctico. Optaron por un arte de masas en el que el pastiche tenía la última palabra. El pop art recurrió al arte popular, mientras que el arte conceptual hizo hincapié en los conceptos o ideas que los elementos de la obra suscitan en el espectador. En muchos casos, una obra conceptual resume en pocas imágenes todo un cuestionamiento filosófico tan amplio que podría abarcar un extenso libro.

La performance, por su parte, propone los mismos interrogantes, pero mientras que la obra conceptual conserva el carácter de contemplación que tenían las obras clásicas y modernas, la performance es completamente activa, incluyendo al espectador esencialmente de manera que ese involucramiento activo genere un

compartir de las reflexiones conceptuales que se proponen. En el caso de la instalación, el artista interviene un espacio de manera que el público, al entrar en él, quede inmerso en la obra misma, y al estar en medio de la obra, sus sentidos empiezan a ser puestos en función de su participación en ella, explorando con sus ojos, oídos, olfato y tacto la naturaleza de los elementos constitutivos de la obra, así como también los materiales usados y el contenido mismo de ella. Es un mensaje activo muy difícil de ignorar.

Esto visto así se nos presenta como un arte ideal, ¿pero ese arte perfecto realmente ha sido fiel a sus postulados? ¿Es lo que dice ser? Veamos:

ACIERTOS Y FRACASOS DEL ARTE CONTEMPORÁNEO

Primer fracaso

El arte contemporáneo trataba de negar los museos, pues consideraba que el arte debía estar más cerca del individuo común, pero hoy en día hay más museos. Las obras de arte contemporáneo se guardan como tesoros en estos, se valorizan a muy altos precios, a veces hasta más caras que muchas obras de los anteriores periodos de la historia.

En este postulado, el arte contemporáneo fracasó en su intento de negación del arte anterior a él y en su búsqueda de negación de los museos, porque terminó convirtiéndose en lo que combatía. Tergiversó sus objetivos y no fue coherente con estos.

Jeff Koons, "Ramo de tulipanes", Museo Guggenheim, Bilbao. Foto de *skeeze pixabay.com*

Segundo fracaso

El arte contemporáneo fracasó porque negaba la perennidad de la obra, atacando la trascendencia temporal de la misma y reemplazándola por una obra momentánea que es susceptible de desaparecer en poco tiempo. Con esto se buscaba atacar la tradición artística, ya que las corrientes anteriores predicaban un arte perenne, que se perpetuaba en el tiempo y que debía ser restaurado cuando sufría daños. Pero hoy en día, los museos y las colecciones privadas se precian de tener valiosísimas obras de arte contemporáneo, las cuales cuidan como tesoros y restauran con celoso cuidado si sufren algún daño. ¡Si esto no es cierto, exijo que se me entregue la calavera con diamantes de Damien Hirst titulada "For the Love of God" para usarla de balón en un juego de fútbol!, o que me permitan destruir con una almádana la obra "The Physical Impossibility of Death in the Mind of Someone Living" (1991) del mismo artista. ¡No se puede! ¿Verdad?

Aunque lo de jugar fútbol con la calavera de diamantes... ¡Humm!... Si acceden a dármela, creo que la desbarataría para vender los diamantes. ¿No sería mejor?

Esto corrobora el fracaso de esta negación, porque las obras de arte contemporáneo se volvieron perennes. El intento de negar la perennidad de la obra se reemplaza por una necesidad mercantil de conservarlas como objetos de valor altamente comercial.

Tercer fracaso

El arte contemporáneo niega la diferencia entre autor y obra: el autor era la obra y la obra era el autor. Pero las élites convirtieron las obras de arte contemporáneo en piezas de museo y a los artistas en estrellas mediáticas. Algunos, de manera acertada, ni siquiera intervienen directamente en la elaboración de su obra, ¿entonces cómo son ellos la obra?

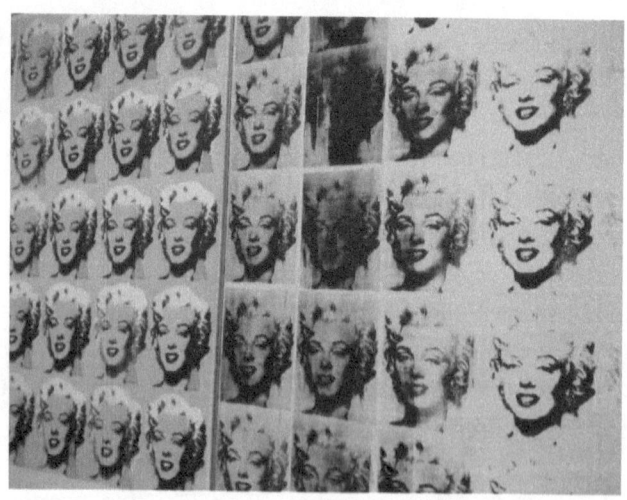

Andy Warhol "Díptico Marilyn", (1962), foto de pvdberg, pixabay.com

Cuarto fracaso:

El arte contemporáneo fracasó en su intento de matar al arte. Una de las herramientas para matar al arte era la negación de la separación entre expertos y profanos, pero con la complejidad de sus obras y la falta de esfuerzo por acercarse a las masas con una pedagogía sencilla que permita al individuo común entender la obra de arte, se torna elitista y distante. El alejamiento se acentúa porque la producción artística se basa en obras de difícil comprensión, ya que requieren una profunda reflexión basada en el conocimiento de complicados principios filosóficos que alejan al profano del discernimiento del arte, debido a que se exige cierta formación artística para el entendimiento de la obra.

Quinto fracaso:

El arte contemporáneo fracasó en su intento de negar al artista como genio superior. Al principio se planteaba que, de alguna manera, todos somos artistas y cualquiera puede fungir como tal, al suponer que al descontextualizar un objeto y reubicarlo o rebautizarlo puede convertirse en una pieza de arte. Se suponía que el arte se fusionaría con la vida y a partir de entonces cualquier persona podía ser un artista. La obra de arte dejaría de ser una pieza de contemplación y pasaría a ser parte de la vida diaria. Ese intento de hacer del arte algo cotidiano queda expresado en la proposición de Joseph Beuys: "Todo ser humano es un artista". Pero en la práctica, hoy en día, los artistas contemporáneos son figuras mediáticas, celebridades del Jet set, muchas de ellas distantes del parroquiano común. Ahí está el fiasco, no se alcanzaron los objetivos a los que aludíamos al principio.

Sexto fracaso

La negación del valor material del arte fue su mayor fracaso, porque hoy en día las obras contemporáneas se valoran a precios elevados y muchas son más costosas que el precio del oro puro.

ACIERTOS DEL ARTE CONTEMPORÁNEO

Acierto #1

Acierto #1

Quizás el acierto más grande del arte contemporáneo haya sido la creación del arte teórico puro: un arte en el que, más que valorar la pericia técnica, se valora mucho la idea del intelectual que propone o plantea un pensamiento que invita al público a reflexionar respecto de algún tema de importancia. Este arte nos regala la posibilidad de un eficaz acercamiento con el público, en la medida en que el artista tenga la pedagogía para crear, junto con la obra, herramientas de información lo suficientemente eficaces para involucrarlos e informarlos claramente, para que entiendan de qué se trata lo que se expone. Es posible que muchas personas no puedan otorgarle ningún valor a esta forma de arte porque prefieren la creación cuya maestría se fundamenta en las formas perfectas y el dominio técnico, pero las manifestaciones del arte contemporáneo tienen su valor exactamente en la contradicción de los principios que aprecian la forma por encima de la propuesta reflexiva. Es una invitación a reflexionar. Desafortunadamente, la mayor parte de las obras y propuestas se alejan mucho del público y presentan pobres esfuerzos pedagógicos para involucrarlo en la misma, como también para hacerla comprensible al individuo común.

Acierto #2

El segundo acierto del arte contemporáneo es la creación de una filosofía del arte que estimula y apoya la libertad creativa. Dado que, según Arthur Danto, "Con la finalización del período histórico que abarcó el arte moderno como movimiento preponderante de la historia, el arte puede adoptar el medio, el estilo y el procedimiento que desee, sin necesidad de diferenciarse del resto de los objetos no artísticos. Por lo que, en la actualidad, según Danto, ninguna teoría artística (a riesgo de ser falsa) puede decidir qué aspecto debe tener una obra de arte". Hoy en día, el arte nos da la libertad de

experimentar con muchas disciplinas para manifestar nuestras ideas. "Si esto fuera cierto, la figura del crítico sería cosa del remoto pasado, y el arte no sería algo comercial", pensador anónimo.

Acierto #3

El tercer acierto es la creación de disciplinas artísticas que, pese a su transitoriedad, nos dejan sumidos en una discusión sobre la relación del arte con la realidad actual. De la observación de las obras de arte contemporáneo surgen las preguntas: ¿Qué es esto y hacia dónde vamos como sociedad?

Muchas de estas obras plantean reflexiones profundas respecto de temas de vital trascendencia para la vida del hombre de hoy. Otras, sin pretender trasmitir nada, por sus características intrínsecas generan marcadas reacciones de: estupor, ira, burla, alegría, risa, desconcierto, asco, desazón, y muchas veces sin buscar un razonamiento específico nos llevan a una disquisición sobre el rumbo y el hoy de nuestra sociedad. Esto le da una ventaja importante al arte contemporáneo respecto al arte clásico, dado que pone a disposición del espectador un arte que, si se le diera la pedagogía necesaria para que el individuo no avisado pudiera comprenderlo, todos entenderían de inmediato que es más acorde a su cotidianidad, porque ataca problemas reales de la vida.

Acierto #5

El quinto acierto del arte contemporáneo es la creación del arte multidisciplinario, porque abre las puertas del arte a la sinergia entre las diversas expresiones culturales. En la actualidad podemos ver obras que involucran en una sola: cine, video, música, pintura, escultura, ready-made, cerámica, fotografía, diseño etc. Lo que les da un mayor espacio de comprensión para el público. Infortunadamente algunos artistas se empeñan en enredar la configuración de sus obras de forma que se tornen incomprensibles

al ciudadano de a pie, y esto también puede ser una propuesta legítima, dependiendo de lo que se busque con eso.

Acierto #6

Dejaremos los aciertos hasta el 6 para que tenga algún poder conceptual, simbólico, el número de la imperfección para algunos y el número de la buena fortuna para otros.

Un acierto bastante irónico del arte contemporáneo es el que contradice uno de sus postulados y se convierte en el fracaso #5 de este artículo. ¿Cuál es ese acierto? Veamos: en alguna parte de este documento apuntamos que el arte contemporáneo se burla del afán de originalidad y pureza del arte, en tanto que critica su carácter burgués y elitista. La herramienta que usa para cumplir con este fin es la inclusión del arte popular, lo común y corriente, lo ecléctico, el arte de masas. En el caso del pop art hacen uso de la cultura popular, mientras que, el arte conceptual se apoya en el *ready-made* y en los conceptos o ideas que los elementos de la obra suscitan en el espectador.

El acierto consiste en que lograron su objetivo de burlarse del carácter burgués del arte, de su perfil elitista al poner objetos arrancados de la cultura popular, elementos comunes y corrientes o piezas del arte de masas en las galerías más elitistas y en las colecciones más costosas, cotizándose a precios elevadísimos. Pese a que con esto sacrificaban uno de sus postulados que se convierte en el fracaso #5 antes citado.

¿PERO ES EL ARTE CONTEMPORÁNEO ARTE O CUENTO CHINO?

De entrada, dejo en claro mi punto de vista: el arte contemporáneo es un arte subordinado a la filosofía hegeliana y a las cavilaciones

del romanticismo, todo esto derivado de una paranoica pugna contra la historia y el ansia de romper con la tradición anterior.

¿Y todo eso qué significa? ¿Es o no es arte? ¿Acaso lo que yo piense se convierte en canon irrebatible? Veamos entonces, ajustado a la normatividad, ¿a qué conclusión llegamos?

Todo arte es el resultado de su tiempo. La tan vilipendiada historia, enemiga de los artistas contemporáneos o ¿hegelianos?, es, a mi criterio, el intento racional del hombre de registrar en códigos recordables los hechos más relevantes de su viaje por el mundo regulado por el tiempo, entendido este como la medida del movimiento de las cosas. De manera que surgen tres proposiciones:

Pretender que ya no haya historia del arte es aspirar a que ya no haya hechos relevantes, a que ya el hombre no se interese por registrar esos hechos o a que el tiempo en el arte se haya detenido.

Si analizamos estas tres posibilidades, podríamos encontrar la respuesta al asunto de la muerte del arte y responder la pregunta de si el arte contemporáneo en realidad es o no arte.

Los artistas contemporáneos aducen que el arte ha muerto, porque aunque se siga produciendo obras consideradas de arte, ya no existe historia del arte. Y se han salido con las suyas, porque si analizamos la muerte del arte desde este punto de vista, lo lograron: ¡el arte sí está muerto!, feneció, en el sentido de que ellos han logrado que el tiempo en el arte se haya detenido.

Porque al finalizar la historia del arte moderno, una vez finalizadas las apariciones de las vanguardias a las que yo llamo ismos, no han vuelto a suscitarse en el arte hechos relevantes que marquen un avance. Porque, pese a que los medios nos ilustran con noticias de grandes acontecimientos artísticos en el ámbito de ferias de arte, exposiciones y propuestas individuales de artistas extraordinarios, a nivel colectivo no se ha producido un hecho de ruptura vital que ponga fin a lo que los anti-contemporaneidad llaman "la parodia duchampiana del arte contemporáneo", ni se ha suscitado el

surgimiento de una propuesta que dé inicio a un nuevo movimiento tan relevante que marque la historia y, a su vez, se pueda considerar como un avance en la progresión lineal de la pintura o la escultura o, en el mejor de los casos, de renovadas formas de representación a partir de las nuevas tecnologías.

¿Cómo lo han logrado? Usando una antiquísima estrategia de guerra: cortar los suministros al enemigo. Los apóstoles del arte contemporáneo hegeliano-romántico se hicieron amigos de las élites burguesas, que son las que sostienen económicamente al arte, y sin ellas sería muy difícil la producción de obras de cierta factura. Apoyados sobre el respaldo del poder, cerraron las puertas a sus enemigos y les negaron la entrada al camino que permite la supervivencia de las propuestas artísticas. Para nadie es noticia que ninguna propuesta artística en la historia ha prevalecido sin la ayuda de los más poderosos, sea cual sea la discusión que se quiera plantear a partir de esta aseveración.

Y no ha sido por falta de intento, pues se han suscitado muchos movimientos artísticos o grupos de personas buscando destrabar el avance del arte hacia renovadoras propuestas, pero al final han terminado engullidos por el fenómeno conocido como arte contemporáneo. Y es que hay, entre otras, una razón semántica: arte contemporáneo significa arte actual o arte de nuestro tiempo. Ese nombre fue muy inteligentemente concebido por los discípulos de Hegel y Duchamp, porque con el uso de este nombre dejaban estacionado en el tiempo al arte y negaban la posibilidad de relevo. Pues cualquier arte que se produzca en lo sucesivo será arte contemporáneo, ya que es arte de su tiempo, del momento histórico en que viva quien lo produce.

Esta última es el arma secreta de los asesinos del arte: al detener la alocada carrera de los ismos, ese sucesivo cambio de las vanguardias que, como en una carrera de relevos, se pasaban la posta de la actualidad artística de una a otra con tan solo hacer pequeños cambios en la concepción del quehacer creativo o con propuestas a veces no muy distantes la una de la otra; con el simple hecho de ponerle un pare a las vanguardias, logran estancar el

proceso evolutivo y detienen el tiempo en la historia del arte al lograr que cualquier cosa que surja o se produzca, por innovadora, irreflexiva o genial que parezca, pase a ser simplemente: Arte Contemporáneo. Muere, pues, el arte asesinado por sí mismo, una mutación de la víctima en su propio victimario, en la que el victimario sobrevive y sale fortalecido del crimen, siendo él la propia víctima, produciendo una paradoja que sume la situación en un laberinto circular en el que los hechos giran y se entraman sin poder encontrar final ni salida. Es una espiral con una poderosísima fuerza gravitatoria que, como un hoyo negro, engulle todo lo que pasa y lo utiliza para su propio fortalecimiento. Esto nos explica por qué el arte se ha quedado estancado en un arremedo Duchampiano que parece no tener salida hacia nuevas posibilidades innovadoras. A su vez, de manera también paradójica, este es el éxito del intento de magnicidio del arte por parte de los artistas y teóricos del arte contemporáneo. Porque en su intento de matar al arte, aunque no lograron matarlo, sí consiguieron dejarlo en una hipnosis en la que la historia del arte se detuvo para dedicarse a rumiar un solo momento de sí misma.

No son pocos los enamorados del arte clásico que luchan desde sus ateliers por espolear un renacimiento de una pintura y escultura basadas en los principios del arte del período renacentista. También se cuentan por miles los idealistas del arte que sueñan con un avance forjado por formas de representación artísticas basadas en las nuevas tecnologías.

Todas estas propuestas preconizan que tarde o temprano pasará algo y el arte tomará un nuevo rumbo. Indiscutiblemente, ese nuevo orden no podría ser forjado por individuos carentes de recursos, lo que dificulta las cosas para artistas como mi amiguita del inicio de este escrito. El costo de los medios y recursos que podrían estimular el avance del arte hacia nuevas propuestas tan fuertes como para considerarse un progreso en la historia es tan alto que si una persona de las clases menos favorecidas quisiera proponerlo, tendría que valerse del apoyo de personas muy adineradas o de algún grupo con poder económico que a su vez comulgara con sus planteamientos innovadores. Más aún cuando entendemos que el gran avance tecnológico del momento presupone que ese poderoso paso

adelante en la historia del arte será fruto de las nuevas tecnologías, que no siempre son baratas ni están siempre al alcance de todos.

Si aceptamos la idea de que la historia del arte es simplemente el registro de las interpretaciones que de manera sucesiva se le ha dado a determinadas obras y artistas por parte de autores que han obrado impulsados por determinados conceptos en momentos de la historia de la humanidad en los que esos conceptos estaban en boga, podemos decir que el momento de destrabe de la historia de la humanidad hacia una nueva concepción del arte depende de la llegada de un ideario social nuevo que exija y proponga una nueva interpretación y, por consecuencia, unas nuevas formas de expresión artísticas basadas en los elementos de los que se disponga en ese momento. De otra manera, estaríamos obligados a pensar, como único remedio, en un nuevo renacimiento, en el que diéramos una vuelta atrás hacia lo clásico, y eso es muy improbable por muchos factores.

EL FIN DE LA MUERTE DEL ARTE

Independientemente de que reconozcamos el valor artístico de las obras de arte contemporáneo, sin importar si somos afines al videoarte o a cualquiera de las manifestaciones de este arte del ahora, con el tiempo va a pasar algo. La espiral perderá fuerza, el hoyo negro vomitará a sus víctimas en alguna parte o dimensión, y entonces se suscitará el final de la muerte del arte, que como un prototipo de Osiris resucitará para reiniciar su camino de cambios continuos. Quizás sean las nuevas tecnologías el elixir mágico que resucite al arte. Es probable que ya no volvamos a ver a los pintores y escultores tipo Leonardo, sino a genios de la interfaz y los algoritmos creando obras que incluyan inteligencia artificial, robótica, drones e imágenes en tercera dimensión. Pero... ¿y si eso también fuera arte contemporáneo? ¡Hum! ¡Ay, qué susto!

DE AVELINA Y OTROS DEMONIOS

Cual Capuleto y Montesco, los clásicos y los contemporáneos se odian a muerte. Radicalismo, fanatismo, minimización, burla, desdén, desaires y violencia, son los síntomas de la profunda polarización que se vive hoy en el mundo del arte. Clásicos y contemporáneos apelan a la demonización de quienes piensan distinto a ellos y con esto amplían la brecha entre facciones.

Para los no avisados, es un invento de conspiranoicos, pero para quienes husmean dentro de las toldas del mundo del arte, no es noticia que hay una fuerte confrontación ideológica entre quienes defienden el arte de tradición clásica y los amigos del arte contemporáneo. Para nadie es un secreto que desde hace un siglo el arte preferido de las élites artísticas, de galeristas, coleccionistas, críticos y curadores es el arte contemporáneo y, por consiguiente, son sus exponentes los más beneficiados en el mercado del arte. Es tal el dominio de esta corriente en el planeta arte que, a veces, se hace muy difícil ver a un artista de las nuevas generaciones ejecutar obras que rescaten la herencia clásica y que, al mismo tiempo, sea laureado con el éxito y el reconocimiento de la gran crítica. Es más, muy frecuentemente, uno oye a pintores, escultores y maestros de las artes tradicionales hablar con desazón del profundo desdén que muestran las galerías por su arte. Razón por la que algunos afirman que el arte contemporáneo se regodea en matar de hambre a los artistas clásicos.

En consecuencia, muchos de los defensores del clasicismo y sus estilos derivados se han atrincherado en las filas de los anti-arte contemporáneo. Y es que no es poco el desdén que suelen mostrar algunos curadores y galeristas frente a las obras que rescatan la herencia clásica. Eso, sumado a cien años de dominio absoluto de las vanguardias, y luego el imperio del arte conocido como contemporáneo, ha ido creando en muchos amantes del arte clásico un hastío, un hartazgo que se va tornando en reacción y malestar que les lleva a rechazar las expresiones vanguardistas de la hoy corriente dominante. Esto se podría zanjar si hubiera un diálogo entre clásicos y contemporáneos, una tolerancia entre estilos. A fin de

cuentas, son corrientes del mismo arte, son en esencia una misma cosa. Pero en lugar de plática, lo que se ve es un mutuo desdén, recíprocas burlas, minimizaciones, desaires y hasta ofensas. Obvio que, en la cresta de la ola, en la parte alta de la torre se encuentran los contemporáneos, que son los favorecidos con la sagrada aprobación de galerías, críticos y curadores. Lo que hace que algunos se tornen a veces un poco dictatoriales y arrogantes ante sus interlocutores. El análisis de la historia nos dice que toda obra, gobierno, idea o forma de pensamiento que, embriagado por el poder que posee, se torna dictatorial y cierra el espacio al diálogo, como consecuencia genera reacciones, fuerzas adversas y radicalización. No es casual que en todo el mundo ya vemos y oímos fuertes reacciones contra el arte contemporáneo, y surgen personas desde el periodismo, desde los espectadores y aun desde las filas del arte mismo que muestran profunda animadversión contra las manifestaciones de este arte de hoy.

Hay una mujer que ha sido satanizada ferozmente por los gurús del arte contemporáneo por atreverse a decir cosas que duramente ofenden la sensibilidad de los amantes de lo que ella ha dado en llamar "El arte VIP": Video arte, instalación y performance. Ese "diablillo" que asusta a los artistas contemporáneos, apareciéndoseles hasta en sus peores sueños, se llama Avelina; como en la canción de su mismo nombre, pareciera que sus perseguidos parafrasearan algunas líneas de la letra de esta: "Avelina me está matando y avelina me va a matar. Avelina por la mañana y avelina de madrugada. ¡Ay no seas mala, mujer! Avelina no seas mala, Avelina no seas mala". Y es que el polémico discurso de esta mujer es toda una pesadilla para los exponentes de esa forma de arte que hoy es la vanguardia que domina el gusto estético de los curadores del mundo.

La escritora e historiadora mexicana Avelina Lésper afirma que el arte contemporáneo no es arte, sino un fraude. Lo que ella da en llamar "El fraude del arte contemporáneo", como otros enemigos de esta forma de arte también le llaman. Aquí nos metemos en una discusión muy compleja, porque no podemos, de manera borreguil, replicar o asumir las afirmaciones de Lésper, sino examinar su

veracidad o falsedad. Puede ser que, analizando a fondo, encontremos argumentos bajo los cuales el arte contemporáneo pueda demostrar que ciertamente sí es arte. Sería muy interesante si después de inspeccionar bien a fondo el asunto encontramos que el arte al que Lésper llama fraude, en realidad, es la continuación histórica del mismo arte que ella defiende. Nuestra estimada Lésper caería de espaldas, patas para arriba y emitiendo el consabido sonido de "PLOP" de Condorito, si después de todo un análisis exhaustivo, claro está, el mundo entero constatara que dentro del arte contemporáneo hay cosas muy buenas, al igual que algunas muy malas, de la misma manera que en toda la historia del arte y en todas sus corrientes y estilos. Pero, desde luego, eso está por verse, ¡quizás veamos el "PLOP" de Lésper o acaso se confirme que la historiadora tenía razón! ¡veamos, veamos!...

Lésper establece una brecha entre dos mundos, para ella irreconciliables: el de lo que ella da en llamar falso "arte" y lo que ella define como "Gran Arte", sosteniendo de manera terminante que el arte contemporáneo simple y llanamente no es arte y punto. Pero esto nos lanza a un planteamiento contradictorio respecto a las afirmaciones de ella: ¿podemos decir que el arte contemporáneo no necesita ser arte? Porque si consideramos que su propósito es matar al arte, no necesita ser arte, sino anti-arte. Entonces, si lo atacamos diciendo que no es arte, quizás estamos incurriendo en una contradicción o en una discusión sin sentido. ¿Por qué debería el anti-arte ser considerado aquello que pretende eliminar? De modo que decir que el arte contemporáneo no es arte no es un insulto a este, sino un reconocimiento al logro de su objetivo primario, que es eliminar al arte. Lo incomprensible surge cuando, ante la afirmación lesperiana de que el arte contemporáneo no es arte, los artistas de esta corriente salen a pelear contra ella diciendo que su arte, obviamente, sí es arte. ¿Entonces qué? ¿Estamos matando al arte o somos el mismo arte en persona? ¿Se imaginan el intríngulis que se le hubiera armado al maestro García Márquez si a Santiago Nasar le hubiera dado por ser su propio asesino en la novela Crónica de una muerte anunciada? La cosa se le pondría complicadísima a García Márquez si a Santiago, después de muerto, le hubiera dado por salir

a decir que estaba vivo, pese a que ya lo habían asesinado. ¡Rara la cosa! Más compleja se torna la situación cuando Avelina ataca a su archienemigo, el arte contemporáneo, a quien ella odia porque lo sabe culpable del homicidio de su amado "Gran Arte". Lo hace afirmando que los artistas contemporáneos lo son porque no saben dibujar, y afirma ella que carecen de conocimientos técnicos debido a que en las universidades no enseñan técnica. Cáiganse para atrás y que suene "PLOP" porque los artistas contemporáneos se defienden diciendo que ellos sí saben técnica, que en las universidades sí enseñan eso y que lo que ellos están haciendo es aplicando un postulado de Pablo Picasso: "Aprende las reglas como un profesional para poder romperlas como un artista".

Pero no solo Lésper es quien afirma que en las universidades no se enseñan las consabidas reglas que ellos dicen haber aprendido como grandes profesionales para luego romperlas como grandes artistas, sino que un gran número de maestros anti-contemporáneos egresados de esas mismas universidades también lo afirman. Una pregunta: si investigáramos en las escuelas de arte de las universidades, ¿veríamos las grandes filas de caballetes y a los estudiantes copiando a Rembrandt y aprendiendo escorzo y claroscuro? Quizás no, pero si usted fuera un estudiante de arte que se va a dedicar a hacer videoarte y performance, ¿le interesaría el escorzo? Más bien, ¿no querría dedicar su tiempo a aprender y perfeccionarse en lo que va a ejecutar? Si la afirmación lesperiana fuera cierta, esto se podría explicar de la siguiente manera: quizás la no enseñanza de la técnica de la pintura sea una de las armas o herramientas que usa el movimiento contemporáneo para mantener en el letargo al arte clásico, lo cual no sería un defecto, sino una muy bien pensada genialidad en función de su objetivo primordial (matar al arte). Por lo tanto, la autodefensa de los artistas contemporáneos de decir lloriqueando "yo sí sé dibujar" es una gran niñería, una bobada infantil e inmadura, porque el claroscuro no se necesita en los ready-made. No es un insulto que les digan que no saben técnica de pintura, ni un descrédito reconocer que no les enseñaron a esculpir, porque, sea que sepan técnica o no, lo que necesitan es hacer cosas que no requieren de esas viejas inventivas. Sin

embargo, están perfeccionados en ejecutorias creativas muy interesantes hoy en día, como el videoarte y el collage digital. La defensa no debe centrarse en decir: "El arte contemporáneo si es arte o los artistas contemporáneos si sabemos técnica". El asunto se debe enfocar en dejar en claro que el arte contemporáneo es fiel a sus postulados y, por eso, sea arte o anti-arte, es un ejercicio válido dentro de la línea de avanzada de la historia del arte universal. Claro está que eso no vuelve bueno todo lo que los artistas de esta corriente hacen. Quizás los detractores de estas obras tienen razón en buena parte, pues, pese a que hay obras que de verdad son la expresión de grandes genialidades, hay muchas obras glorificadas y elevadas al nivel de magistral que distan mucho de serlo.

Sin ser lesperiano, ni Avelino, ni aveliever, ni Avelino lesperiano, epítetos con los que algún defensor de lo contemporáneo dio en identificar a los que piensan como Avelina, debo concluir que mientras los gurús del arte de hoy en día sigan empeñados en mirar con desdén de dictadores a los clásicos y ante sus planteamientos y obras reaccionen con el mismo desprecio, indefectiblemente y sin tregua seguirán apareciendo más y más personas que piensen y se expresen como Avelina Lésper. Y no serán ñoños, como algunos contemporáneos definen a cualquiera que piense diferente, sino que cada vez serán gente más docta y con mayor erudición. Ya se sabe de movimientos y grupos que defienden el arte clásico. No es una mentira que muchos estudiantes de arte están basando sus tesis de grado en defender la pintura, la escultura y en general las artes de herencia clásica. Esto no significa que tengamos que regresar al clasicismo. Tampoco pone al arte contemporáneo en la picota pública acusado de arte basura, falso arte o adjetivos descalificativos como los que algunos clásicos le dan a esta corriente que, no obstante a que a muchos no les guste, es arte, aunque se ufane de haber matado lo que en esencia él mismo es.

DE LO RADICAL EN EL ARTE

Uno de los problemas que dificulta el ansiado logro de la paz entre los estudiosos que defienden la tradición clásica y los defensores del arte contemporáneo es el marcado desdén que muestran unos por otros. La aversión que se profesan mutuamente los lleva a evitar el debate sosegado e inteligente y los conduce a recurrir a la minimización de sus contrarios.

Mientras que los clasicistas siguen aferrados de manera fanática a sus normas de herencia clásica, como la perspectiva, el estudio de la luz, la proporción, etc., sin dar oportunidad a ninguna experiencia que trasgreda esos principios y desdeñando las expresiones del arte contemporáneo al que le niegan cualquier intento de virtud, los eruditos de la contemporaneidad se atrincheran en sus fuertes amparándose en la muerte del arte y la futilidad de la creación artística que se basa en la forma o en la reproducción del mundo tangible.

Yo analizo la impenetrabilidad del diálogo de sordomudos en este ejemplo. Dos maestros de artes plásticas adscritos a la corriente figurativa de la pintura me expresaban su indignación porque en las escuelas de arte de las universidades ya no se enseñaba dibujo, ni pintura, ni escultura, ni grabado, y mucho menos los conocimientos técnicos que conllevan a la perfecta ejecución de estas disciplinas artísticas antes mencionadas. Ante su queja, yo les formulé una pregunta: ¿si los estudiosos del arte contemporáneo sostienen que el arte ya murió, y si estas disciplinas caducaron en el progreso lineal de la historia del arte, la cual también es muerta, y si aún más, ante el fenecimiento de esas viejas formas de arte los artistas van a concentrarse en producir piezas de distinta producción y proceso a la pintura tradicional, para qué se le haría perder tiempo a un estudiante enseñándole algo que no va a usar? Ellos me alegaron, refutando tajantemente la idea de la muerte del arte. Pero si lo miramos con detenimiento, el razonamiento de los contemporáneos es válido hasta cierto punto, pero a su vez es arbitrario porque le niega al aprendiz el derecho a elegir. Pero en la estrategia de batalla, es un procedimiento muy acertado, pues al negarle a las nuevas

generaciones la oportunidad de aprender las técnicas del pasado, se evita que los artistas produzcan arte clásico y, de esa forma, se mantiene firme lo que antes dijimos: la muerte del arte basada en la detención del tiempo en el arte contemporáneo, la inexistencia de hechos que estimulen el retorno a lo antiguo y la falta de avance hacia innovaciones tan poderosas que muevan el arte hacia otro rumbo, por lo menos en términos de pintura y escultura.

"Esa radicalización es peligrosísima, porque el arte, como patrón de cultura, muestra y mide el nivel de avance de los pueblos a lo largo del tiempo. Entonces, ¿qué percepción tendrá un estudiante que analice nuestra época desde la perspectiva del arte dentro de quinientos años?"

"Quizás ese estudiante del futuro pueda ver que el arte del siglo XXI se mantiene en lo que se convirtió desde el siglo pasado: en un templo de una extraña religión donde dos sectas radicalizadas se disputan el derecho de ser los representantes de una deidad cuya palabra es infalible. El nivel de fanatismo de sus huestes es tan profundo que no permite espacios posibles de diálogo con sus contrarios. Armados de juzgamientos infames y con la varita mágica de sus títulos de grandes críticos o curadores, los gurúes de ambos bandos convierten en desechables a aquellos que no son parte de sus omnipotentes clubes. Ambos defienden el inmovilismo, unos por quedarse en el presente y otros por volver al pasado, pero todos enemistados acérrimamente con cualquier posibilidad de avance hacia un futuro que rompa con los postulados que ellos defienden. En la carrera de los "ismos" - surrealismo, expresionismo, dadaísmo, entre otros - sin saberlo dejaron de ser parte de la corriente clásica y/o contemporánea para convertirse en militantes de un nuevo movimiento que al parecer, creen ellos, da continuidad a esa mencionada carrera de los "ismos": el radicalismo. Y es que este último movimiento (el radicalismo, o más bien fanatismo) parece ser más poderoso que el Renacimiento, porque ha influenciado todos los espacios del acontecer mundial: hay radicales en la política, en la música, en los gobiernos, en la literatura, en la filosofía, en la religión, y en el arte, entre otros. No se dan cuenta, tal vez, que ese accionar fanático ha destruido muchas vidas y ha influido en el retroceso

histórico de muchos pueblos. Un ejemplo de cómo el radicalismo ha influido negativamente en la historia es la dura represión que por siglos sufrió la comunidad LGBTQ+ a causa de una interpretación dogmática. Muchos hombres y mujeres murieron", muchas familias sufrieron la pérdida de miembros valiosos. El arte, la ciencia y la literatura vieron morir o ser vejados a algunos de sus grandes exponentes. Se les desconoció humanidad, valor y derechos, y se omitió que, como en toda comunidad o género, hay buenos y malos. Tuvieron que pasar muchos siglos para que el movimiento LGBTQ lograra el reconocimiento de sus valores como seres humanos, y aún hoy hay países donde se les mata. Otra muestra infame de los estragos que causa el fanatismo es el racismo, esa perversa ideología que intenta sostener la idea de superioridad de una raza sobre las demás, ese dogma diabólico que impulsa a algunos necios a querer mantener subyugados y aislados del progreso, e incluso de la vida, a aquellos que son diferentes. Ese mal brutal, que nace de la ignorancia y la prepotencia, hoy se ha convertido en instrumento político de populistas y oportunistas.

Aún más grave es el accionar del radicalismo en la política, sobre todo cuando se mezcla la política con la religión para crear un cóctel de muerte que genera atentados terroristas, dominación, violencia y pánico. De esto, la historia nos recuerda tenebrosos capítulos como el de la Santa Inquisición o la actual oleada de terror generada por corrientes fundamentalistas como Daesh.

Este radicalismo, trasladado al arte, glorifica este tipo de procedimientos como forma de acción válida para lograr un objetivo. La satanización del interlocutor que piensa diferente, el ataque despiadado, la minimización, el juicio injusto, la burla, la subvaloración, el desprecio y el desdén, entre otras, son expresiones de una conciencia fanatizada que mira a los demás como enemigos desviados del buen camino a los que hay que combatir. Me dirán que no, pero eso es lo que he visto tanto en las huestes de lo clásico como en los defensores de los contemporáneos. Son muy pocos los moderados que, como Romeo y Julieta en medio de la disputa entre los Montesco y los Capuleto, profesan su amor a escondidas por

ambas líneas de pensamiento a las que le reconocen su respectivo valor.

Todo esto me lleva a concluir que sin más rodeos se requiere de un proceso de paz entre las diversas corrientes de pensamientos del arte.

EL PROCESO DE PAZ EN EL ARTE

¿Llegará el momento en que una fuerza creativa nueva destrabe el cerrojo que impide el avance del arte y cree un movimiento innovador que se pueda considerar como arte posterior al movimiento contemporáneo?

Ojalá...

Ese enunciado suena a la espera de un mesías del arte. Como en Star Wars, un ser con un nivel muy alto de midiclorias que ponga equilibrio a la fuerza. ¿A lo mejor no será eso, verdad?

Lo que se requiere, tal vez, sea un poquito de tolerancia y sentido común.

Mientras tanto, lo que cuenta es que los artistas debemos despertar nuestra conciencia hacia la comprensión de un mundo globalizado en el que no caben los fanatismos, donde los radicalismos son sinónimos de ignorancia, donde ya no es posible coartar el conocimiento, porque éste está cada día más al alcance de todos. De manera pues, que es ridículo pretender mantener una rencilla irreconciliable entre el arte contemporáneo y sus formas de arte predecesoras. Debemos comprender que tanto el clasicismo, el romanticismo, el modernismo, el conceptualismo y todas las formas de arte conocidas no son más que articulaciones de una misma estructura a la que, bien sea muerta o viva, todos llamamos arte porque hasta ahora no se ha conseguido otro nombre para identificarla. Entendido esto, cualquier individuo racional comprendería que es necesario un tratado de paz, un pacto de paz

y no agresión entre los defensores del arte contemporáneo y los que añoran las bellas formas de nuestra herencia clásica.

A esta altura del diálogo, retomó las preguntas: ¿Cuáles son las posibilidades que tiene un joven de las clases menos favorecidas en Latinoamérica de triunfar en el mercado del arte?

¿Tiene sentido que una estudiante que afirma que lo que le gusta es dibujar estudie artes?

¿En verdad hay una guerra entre el arte contemporáneo y las demás visiones de arte (Clásico, Romántico y moderno, etc.) o solo es un sofisma para engañar a quienes no serán invitados a la fiesta mercantilista del arte?

¿Para qué sirve el arte?

¿Genera mayor reflexión una obra de Leonardo Da Vinci que una de arte contemporáneo?

Muchas de estas preguntas ya han sido respondidas por ustedes mismos. Profundicemos en la primera de ellas:

¿Cuáles son las posibilidades que tiene un joven de las clases menos favorecidas en Latinoamérica de triunfar en el mercado del arte?

LA EXPLOTACIÓN COMERCIAL DEL ARTE Y LAS OPORTUNIDADES PARA EL ARTISTA

El arte es un negocio que se basa en transformar la producción artística en artículos comerciales que aumentan su valor con el tiempo. Por tanto, la contemplación y el cuidado de las obras que son consideradas maestras es esencial en el proceso de capitalización. Tanto si una obra se considera arte comercial o no, es un activo susceptible de transformarse en capital en la medida en que tenga éxito comercial. El coleccionista compra la obra y la atesora en la medida en que percibe que esta puede valorizarse. Para ello, cuenta

con un grupo de asesores comerciales y analistas de riesgos, como los directores de ferias, comisarios de arte, críticos, curadores, galeristas y marchantes (agentes), que le asesoran sobre qué obra comprar y qué artista es bueno y, por consiguiente, su obra.

Detrás del negocio del arte existe toda una maquinaria económica y comercial que rinde culto a la relación entre arte y dinero. En definitiva, el arte es un negocio y, como tal, se maneja en el mercado con criterios comerciales, por lo que la rentabilidad económica es una de las principales preocupaciones de todos los agentes implicados.

Debido a que no es una institución de damas caritativas, y a que el dinero cuesta mucho conseguirlo como para invertirlo en cosas que no vayan a generar utilidad, el planeta arte es bastante duro e implacable. Es un mundo que exprime a aquellos que se adentran en él, los golpea y los exige hasta casi llevarlos al borde de la locura. En muchos casos, puede llevarlos a dudar de todo lo que son o quieren, de sí mismos y hasta del valor de lo que hacen o quieren lograr. Solo triunfan en él los más fuertes, los atrevidos, los que tienen voluntad de hierro, los apasionados y los que no se doblegan ante la crítica, la envidia ni las burlas. Aquellos que son capaces de desafiarlo todo porque creen en sí mismos.

El mundo del arte no es fácil, es un camino tortuoso lleno de tropiezos y espinas, especialmente cuando lo que se propone se sale del marco de lo establecido o de lo que está de moda. La carrera del arte es difícil para todo aquel que quiera embarcarse en ella. Tanto en el proceso de creación, el artista debe invertir mucho tiempo y esfuerzo, como en el camino en busca del reconocimiento, debe poner empeño, perseverancia y atrevimiento. Es por eso que hoy en día hay miles de artistas que, sin importar el nivel de su preparación, se esfuerzan por alcanzar sus metas, parados frente a la puerta del éxito sin poder ingresar. A veces, con la desazón de ver obras de inferior calidad a las suyas triunfando mientras ellos se desconciertan ante la diaria injusticia de la realidad. De toda esa larga fila, solo lo logran aquellos que son capaces de seguir adelante sin rendirse, confiando siempre en ellos mismos y en lo valioso de su propuesta. Aquellos que están dispuestos a ir muy lejos, a desafiar retos difíciles, a

traspasar fronteras y a desbaratar enmarañadas espesuras para lograr lo que quieren.

Eso no es algo nuevo. A lo largo de la historia del arte encontramos a muchos artistas desconsolados, atribulados, con rabia en el corazón, porque su obra, siendo excelente, no gozó del reconocimiento en su momento. También los hay en los recuentos del pasado aquellos que, siendo geniales, vieron con estupor el vociferar de las plumas mordaces que vomitaban blasfemas tintas en su contra, escribiendo bazofias que vituperaban la eminente calidad de sus obras. Me parece ver a un atribulado Greco (El Greco) cuando algunos de sus contemporáneos lo criticaban con mordacidad por su original estilo, al que ellos consideraban extravagante, ridículo e incluso despreciable.

Para gozo del Greco y tribulación de aquellos que en su momento se creían voces autorizadas para evaluar, el tiempo glorificó la obra de este gran maestro y lo convirtió en uno de los grandes del Renacimiento. Johannes Vermeer, uno de los grandes artistas holandeses, sin embargo, en vida no gozó de fama ni fortuna. Su obra era apreciada, pero apenas le permitía vivir. Sin la bendición de las grandes fortunas que acompañaron a otros, por mucho tiempo su obra permaneció prácticamente en el anonimato. No fue sino hasta siglos después que se le reconoció como lo que era: uno de los grandes de la pintura holandesa y mundial.

Sin lugar a discusión, el caso más popular de artistas incomprendidos por la crítica y por su época fue el de los ya famosísimos pintores impresionistas. Todo comenzó en la década de 1860 en París, con un grupo de artistas jóvenes a quienes unía el afán creador de dar un paso adelante hacia el progreso del arte. Querían romper con el estilo tradicional, creando una innovadora forma de ver y representar el mundo visible. Como la sociedad impone paradigmas, el arte impone estilos y corrientes que, una vez afianzados, intentan quedarse para siempre. Se engolosinan con el poder, como algunos gobernantes, hasta volverse dictadores, inconmovibles, todopoderosos y despóticos. Se resguardan tras la escolta de un ejército de críticos y curadores. Y no es que los críticos

sean algo malo para el arte, pero se ha demostrado a lo largo de la historia del arte que algunos de ellos prefieren acomodarse a lo ya demostrado, antes que aventurarse por el caudaloso río revuelto de apoyar propuestas nuevas. Eso ha llevado a que algunos se hayan equivocado muchas veces en sus apreciaciones, llevando a la ruina y al menosprecio a obras y artistas que merecían, por su valía, haber sido honrados por su aporte creativo. Afortunadamente, estos críticos han terminado desmentidos por la historia y, de paso, los artistas por ellos vapuleados han sido reivindicados pasado el tiempo, aunque quizás haya muchos que, tal vez hoy, sigan en el anonimato esperando esa reivindicación, incluso yaciendo en sus tumbas. Estas corrientes artísticas, cuando se vuelven dictadoras de un estilo impuesto como paradigma social infalible, se tornan aburridas y fastidian el quehacer creativo, hasta que una nueva generación aparece para generar cambios y dar el salto hacia adelante. Eso fue lo que pasó con ese grupo de artistas visionarios: Edouard Manet (1832-1883), Claude Monet (1840-1926), Auguste Renoir (1841-1919), Edgar Degas (1834-1917), Alfred Sisley (1839-1899), Jean-Baptiste Armand Guillaumin (1841-1927), Berthe Morisot (1841-1895), Paul Cézanne (1839-1906) y Camille Pissarro (1830-1903). Estos hombres y mujeres marcaron un antes y un después en la historia del arte, influirían en las generaciones posteriores y darían un fuerte impulso hacia las nuevas formas de producción artística. Pero en su momento ellos no fueron entendidos, su obra fue incomprendida y ellos víctimas de ataques, burlas y menosprecios. El más famoso de los fustigadores contra esta nueva corriente fue el pintor y grabador francés Louis Leroy (1812-1885), a quien la historia recuerda con pena como el crítico de arte que dio nombre al movimiento "impresionista", tras una sátira dirigida contra el cuadro Impresión, sol naciente de Claude Monet. Esta no fue la única acción contra ellos; son famosas sus burlas, escritos satíricos, comparaciones malintencionadas y carcajadas mephistofélicas. Pero Louis Leroy no fue el único crítico que con mordacidad atacó a estos innovadores. También se enrolan a este grupo de opositores: el periodista y crítico francés Jules Claretie, el ensayista y crítico literario francés Paul Saint-Victor, el señor Edmond François Valentin About, quien era miembro de la Academia Francesa, escritor,

dramaturgo, periodista y crítico de arte, y el historiador y crítico de arte francés Ernest Chesneau, entre otros.

Vincent van Gogh, Descanso al mediodía 1890, foto de ajs1980518 pixabay.com

"Quizás la única historia de incomprensión que supera en fama la de los primeros artistas del grupo impresionista es la de aquellos dos amigos a quienes la fortuna no sonrió, pese a lo elevado de su genio. Me refiero a Vincent Willem van Gogh (30 de marzo de 1853- 29 de julio de 1890) y Eugène Henri Paul Gauguin (7 de junio de 1848- 8 de mayo de 1903). En vida, la fortuna no les sonrió, pese a que se codearon con los más grandes maestros de su tiempo y demostraron con méritos que eran ellos también grandes entre los grandes. Algunos dicen que Van Gogh nunca vendió ni un solo cuadro, aunque otros lo bendicen con la venta de uno en un precio que hoy no superaría los mil dólares. Suficiente historia de adversidad como para rasgarse las vestiduras si no supiéramos que el arte es un mundo así de despiadado y que estos dos amigos no fueron, no son ni serán los únicos a los que el establishment del arte sumirá en la miseria. Incluso el gran Picasso, en sus inicios, fue víctima de feroces críticas por atreverse a trasgredir muchas de las convenciones del arte de su tiempo. No fue rico apenas llegó a París, antes, por el contrario, le tocó sufrir muchas de las privaciones a las que se sometía un gran número de artistas por voluntad propia en el anhelo de lograr sus objetivos, pero algo que sí es cierto es que él corrió con mayor fortuna que muchos de sus contemporáneos."

Tal vez todo esto no responda a la pregunta: ¿Cuáles son las posibilidades que tiene un joven de las clases menos favorecidas en Latinoamérica de triunfar en el mercado del arte? Pero deja en claro que sea latino o europeo, el artista no la tiene fácil para triunfar. El

arte es un negocio y el artista es parte de una empresa de compleja configuración. Nadie va a creer la falacia de que el arte es algo puro, limpio, sin mancha y sin arrugas ni cosas impuras, semejante al reino de Dios; tampoco es cierto que sea un trabajo desinteresado, no comercial, por vocación o por amor al arte. Los jóvenes que entran a las academias y universidades a estudiar arte no lo hacen porque quieren ser misioneros religiosos que entreguen sus vidas para salvar almas o ayudar a los pobres y menesterosos de la tierra en los pueblos más miserables del planeta; tampoco lo hacen porque quieran ser mártires que creen obras de arte a costa de su sufrimiento para deleitar los ojos de los necesitados de un aliciente visual y así abrirles una puerta al reino de la felicidad o a la gloria eterna. No son nada de eso. Son seres humanos con sed de triunfo, como todos los demás. La diferencia es que aman, se apasionan y vibran por el arte, y anhelan triunfar como artistas.

El problema es que, como en todo proceso de explotación comercial, no todos caben ni todo tiene demanda, más aún si al profundizar en el asunto surgen acusaciones de supuesta especulación y manipulación en la expansión del mercado del arte. Aclaremos que lo anterior no hace del arte una mala práctica; simplemente, su monetización cada vez más evidente es la expresión de la realidad del momento, porque el artista necesita una calidad de vida que se logra obligatoriamente con el concurso del dinero. Si se especula con la obra de arte o simplemente se aplican los mecanismos del capitalismo para hacer más lucrativa la producción artística, eso no deteriora el valor artístico de la obra en sí. El aspirante a artista debe ser consciente de todo lo anterior cuando entra por las puertas de este complejo mundo y debe tener claro hasta dónde quiere llegar en la búsqueda de sus sueños y qué está dispuesto a hacer en pro de ese objetivo. Volviendo a la pregunta, es obvio que los hechos han demostrado que las posibilidades de éxito aumentan cuando el artista emigra a las grandes urbes, sobre todo en los países más poderosos y desarrollados del mundo. ¿Por qué? Buena pregunta.

Además, las redes sociales y el internet se han convertido en un excelente espacio de difusión de ideas, donde el artista puede poner su obra a disposición y observación del mundo entero. No es gratis,

se requiere de un gran esfuerzo, creatividad, inventiva e inversión de recursos para hacerse visible en un océano de información como es Internet, pero por lo menos está al alcance de todos y los costos económicos que exige no son tan elevados como en otros medios. En la web, el artista no depende del tráfico de influencias ni de las conexiones humanas que tenga, sino de que la obra sea buena y corra con la fortuna de estar en el lugar correcto, en el momento justo, para ser vista por la persona indicada que le permita dar el salto de calidad necesario para alcanzar el éxito. Un buen ejemplo de esto es la artista norteamericana Allison Zuckerman. Según cuenta el sitio web news.artnet.com: "A los 26 años, la aludida artista acababa de terminar su posgrado y se sentía frustrada trabajando para una galería y pintando en su tiempo libre. Para mostrar su obra, ella comenzó a publicar su trabajo en su sitio de Instagram. Un par de meses después de que Zuckerman comenzara a publicar regularmente su trabajo en Instagram, el comerciante Marc Wehby le envió un mensaje directo para organizar una visita al estudio, y el resto es historia".

Como podemos ver, el éxito es posible, pero no es fácil.

FORMAS EN QUE LOS ARTISTAS VISUALES PUEDEN GANAR DINERO CON SUS OBRAS

hay diversas formas en que los artistas visuales pueden ganar dinero con sus obras y darse a conocer en el mercado del arte:

Vender obras originales: Los artistas pueden vender sus obras originales a compradores privados o a través de galerías y tiendas de arte. Es importante establecer un precio justo y competitivo para la obra y trabajar en la creación de una imagen de marca.

Vender impresiones: Los artistas pueden imprimir sus obras y venderlas como impresiones a través de sitios web como Etsy,

Redbubble, Society6, y otros. Este es un método rentable para aumentar la accesibilidad de la obra a un público más amplio.

Exhibir en galerías: Los artistas pueden exponer sus obras en galerías y eventos de arte. Esto les da una oportunidad para establecer su reputación en el mercado y para conectarse con otros artistas, compradores y críticos de arte.

Participar en ferias de arte: Las ferias de arte son un excelente lugar para que los artistas vendan sus obras y se conecten con compradores, galerías y otros artistas. Algunas ferias de arte populares incluyen Art Basel, Frieze, y la Affordable Art Fair.

Trabajar en comisiones: Los artistas pueden trabajar en comisiones para clientes que deseen encargar obras específicas. Esto puede ser una fuente rentable de ingresos, pero requiere habilidades de comunicación y colaboración para asegurar que el cliente quede satisfecho con el resultado.

Vender a través de sitios de subastas en línea: Los artistas pueden vender sus obras a través de sitios de subastas en línea como eBay o Catawiki. Esto les da la oportunidad de llegar a un público más amplio y de establecer un precio justo para su obra.

Crear contenido para redes sociales: Los artistas pueden crear contenido para sus redes sociales que muestren sus obras y su proceso creativo. Esto les permite llegar a una audiencia más amplia y generar interés en su trabajo.

Ofrecer talleres y cursos: Los artistas pueden ofrecer talleres y cursos para compartir su conocimiento y habilidades con otros. Esto les permite ganar dinero enseñando y también les da la oportunidad de conocer a otros artistas y personas interesadas en el arte.

Vender licencias de obras: Los artistas pueden vender licencias de sus obras a empresas o individuos para su uso en publicidad, diseño gráfico, o productos de consumo. Esto puede generar ingresos pasivos y aumentar la visibilidad de su trabajo.

Colaborar con otras marcas: Los artistas pueden colaborar con marcas y empresas para crear productos con sus obras, como ropa, accesorios, o productos para el hogar. Esto les da la oportunidad de llegar a un público más amplio y generar ingresos adicionales.

DIEZ FORMAS EN QUE LOS ARTISTAS VISUALES PUEDEN USAR LAS REDES SOCIALES PARA IMPULSAR SUS OBRAS Y GANAR DINERO:

Crear y mantener un perfil de artista: Es importante tener un perfil de artista en las principales plataformas de redes sociales, como Instagram, Facebook y Twitter, para que los seguidores puedan encontrar fácilmente su trabajo.

Compartir su proceso creativo: Los artistas pueden compartir su proceso creativo con los seguidores en las redes sociales, como fotos o videos de cómo crean su obra, lo que puede aumentar el interés y la conexión con el público.

Compartir sus obras: Es importante compartir regularmente las obras de arte en las redes sociales para mantener a los seguidores actualizados y crear interés en el trabajo.

Participar en desafíos y concursos en línea: Los desafíos y concursos en línea son una excelente manera de ganar visibilidad y generar interés en el trabajo. Los artistas pueden participar en desafíos y concursos en línea que se alineen con su estilo y marca.

Comentar y conectarse con otros artistas: Los artistas pueden conectar con otros artistas en las redes sociales, lo que les permite compartir conocimientos, crear colaboraciones y obtener exposición adicional a través del público de otros artistas.

Utilizar hashtags relevantes: Los hashtags son una excelente manera de asegurar que las publicaciones se encuentren en las búsquedas relevantes. Los artistas deben utilizar hashtags

relevantes para su marca y estilo de arte para asegurarse de que su trabajo se encuentre en búsquedas relacionadas.

Ofrecer productos en línea: Los artistas pueden vender sus productos, como impresiones, libros de arte o productos personalizados, a través de sus redes sociales. Es importante tener una estrategia de marketing sólida para aumentar las ventas.

Crear videos de arte: Los artistas pueden crear videos de arte en las redes sociales que muestren el proceso de creación de una obra o cómo utilizan diferentes técnicas. Los videos pueden ayudar a generar interés en el trabajo y a conectarse con una audiencia más amplia.

Trabajar con influencers: Los artistas pueden trabajar con influencers en las redes sociales que compartan intereses similares para aumentar su visibilidad y ganar nuevos seguidores.

Colaborar con marcas: Los artistas pueden colaborar con marcas en las redes sociales, como patrocinios y colaboraciones, lo que les permite llegar a una audiencia más amplia y generar ingresos adicionales.

PASOS CLAVES PARA ENTRAR EN EL MERCADO INTERNACIONAL DEL ARTE

El mundo del arte es una industria compleja y en constante cambio, en la que muchos aspiran a formar parte. Si bien hay muchos caminos para entrar en el mundo del arte, los jóvenes estudiantes de arte pueden lograr ingresar al sistema del arte y al mercado internacional del arte basado en subastas, ferias de arte y grandes exposiciones siguiendo algunos pasos clave.

En primer lugar, es fundamental que los jóvenes estudiantes de arte se centren en su formación y en desarrollar su obra de manera consistente y auténtica. Para lograr destacarse en un mercado tan competitivo, es necesario tener una voz propia y una visión distintiva que permita al artista sobresalir en un mar de obras similares.

Una vez que se ha desarrollado una obra consistente, es necesario buscar espacios de exhibición para mostrar la obra al público. En este sentido, es importante investigar y buscar galerías de arte y museos que puedan estar interesados en exponer la obra del artista. También es importante aprovechar las oportunidades de exposición en ferias de arte y festivales de arte, que son eventos en los que se reúnen galerías y coleccionistas de todo el mundo.

Otro aspecto importante a considerar es el networking y la construcción de relaciones profesionales en el mundo del arte. Asistir a eventos y ferias de arte puede ser una excelente oportunidad para conocer a otros artistas, curadores, críticos de arte y coleccionistas, lo que puede abrir puertas a futuras oportunidades de exhibición y venta.

Por último, es fundamental entender la dinámica del mercado del arte y las diferentes formas en que las obras de arte son valoradas y comercializadas. Las subastas de arte, por ejemplo, son una forma en que los coleccionistas adquieren obras de arte, mientras que las ferias de arte son una forma de exhibir y vender obras de arte a un público más amplio. También es importante entender cómo funcionan las galerías de arte y cómo se puede trabajar con ellas para vender obras de arte.

En resumen, para que los jóvenes estudiantes de arte puedan entrar en el sistema del arte y el mercado internacional del arte basado en subastas, ferias de arte y grandes exposiciones, es necesario enfocarse en la formación y el desarrollo de una obra auténtica y consistente, buscar espacios de exhibición, construir relaciones profesionales, y entender la dinámica del mercado del arte y las diferentes formas en que las obras de arte son valoradas y comercializadas. Con esfuerzo y dedicación, los jóvenes artistas pueden lograr ingresar en el mundo del arte y tener éxito en esta industria tan emocionante y desafiante.

A LA CONQUISTA DE LOS COLECCIONISTAS

Si bien la creación artística es esencialmente un proceso personal y autónomo, el éxito en el mundo del arte depende en gran medida de la capacidad de conectarse con otros y de establecer relaciones significativas con personas que puedan respaldar y promocionar su trabajo. En particular, para aquellos interesados en entrar en el mercado del arte y atraer la atención de los grandes coleccionistas, hay algunos consejos que pueden resultar de gran utilidad.

En primer lugar, es importante tener una presencia activa en la comunidad artística local y en línea. Participar en exposiciones, eventos y festivales de arte es una excelente manera de conectarse con otros artistas, curadores, galeristas y coleccionistas, así como de dar a conocer su trabajo. Además, mantener una presencia en las redes sociales y en línea a través de su propio sitio web y plataformas de venta en línea, es una forma efectiva de llegar a una audiencia más amplia.

En segundo lugar, es fundamental que se tenga un portafolio sólido y profesional. Un buen portafolio debe ser conciso y claro, destacando su enfoque artístico y su habilidad técnica. También es importante incluir información sobre su formación académica, exposiciones anteriores y cualquier premio o reconocimiento obtenido. Mantener el portafolio actualizado es una buena práctica, para que los posibles coleccionistas puedan ver su evolución artística.

En tercer lugar, es crucial tener un discurso bien preparado sobre su obra. Asegúrese de poder hablar con claridad y entusiasmo sobre sus motivaciones y proceso creativo. Además, es importante tener la capacidad de adaptar su discurso a diferentes públicos y contextos, lo que puede marcar la diferencia a la hora de conectarse con coleccionistas y potenciales compradores.

En cuarto lugar, es útil buscar la representación de galerías y agentes de arte. Las galerías pueden ayudar a promocionar su trabajo y

conectarlo con potenciales compradores. Sin embargo, es importante tener en cuenta que las galerías suelen tener un enfoque específico y un público objetivo, por lo que es importante investigar las galerías que sean más adecuadas para su trabajo y estilo artístico.

Finalmente, es importante tener una actitud perseverante y de aprendizaje constante. El mundo del arte puede ser desafiante y competitivo, pero aquellos que perseveran y aprenden de sus errores tienen una mayor probabilidad de éxito a largo plazo. Mantener una actitud abierta y curiosa hacia nuevas oportunidades y experiencias puede ayudar a abrir puertas y a fomentar nuevas conexiones.

En resumen, atraer la atención de los grandes coleccionistas de arte requiere tiempo, esfuerzo y dedicación. Participar activamente en la comunidad artística, mantener un portafolio sólido y profesional, tener un discurso bien preparado, buscar la representación de galerías y agentes de arte, y tener una actitud perseverante y de aprendizaje constante, son algunas de las claves para tener éxito en este mundo tan competitivo. Les deseo lo mejor en su carrera artística y les invito a perseverar en su pasión por el arte.

LA CONCEPTUALIZACIÓN

El breve ensayo se ha vuelto extenso y aún así quedan algunas preguntas sin responder. No quiero terminar sin ahondar un poco en la cuestión de la pregunta número 4 del título: "El arte en su torre de Babel".

¿Es cierto que entre el arte conceptual y el arte que sigue las tradiciones clásicas (arte clásico por definición) existen diferencias irreconciliables?

Responder a esta cuestión nos puede ayudar a dilucidar un poco sobre la publicitada muerte del arte y la idea de su posible supervivencia, al estar este suspendido en una cápsula del tiempo creada por la inmovilidad que ha generado la ambigüedad conceptual del nombre "arte contemporáneo".

Definamos el término "concepto". Según el Diccionario de la lengua española, se define "concepto" como: idea que concibe o forma el entendimiento, sentencia, agudeza, dicho ingenioso, opinión, juicio, crédito en que se tiene a alguien o algo. En lingüística, se define por "concepto" representación mental asociada a un significante lingüístico.

"Conceptual", por su parte, según el Diccionario de la lengua española, se define como perteneciente o relativo al concepto: un juicio, una significación, una idea. Lo conceptual se suele asociar a lo abstracto o lo simbólico. Entonces, tenemos "concepto", "conceptual" y "arte conceptual". Sus definiciones nos llevan a la comprensión de:

El Arte conceptual es una manifestación del arte contemporáneo en la que la conceptualización de la obra es más importante que el objeto o su representación tangible. Se apoya en los conceptos o ideas que los elementos de la obra suscitan en el espectador. Parte de la idea de que el arte no depende de una técnica, sino que puede ser el resultado de la asociación de muchas técnicas, gracias al descubrimiento liberador de que el artista, dependiendo de lo que quiera expresar, es libre de elegir los mecanismos y elementos que crea apropiados para la realización de la obra. El concepto de un objeto se redefine de diversas formas. Esta nueva definición se comparte con el público a través de explicaciones escritas que invitan al lector a reflexionar o a involucrarse. El objeto ha sido sacado de su contexto original y al ser descontextualizado y reubicado en función de su nuevo objetivo, se convierte en una obra de arte que expone lo que el artista quiso expresar con ella.

En contraposición al arte conceptual, el arte que se basa en las tradiciones clásicas (arte clásico) centra su producción creativa en la representación de la realidad, usando diversas técnicas refinadas que permiten imitar el mundo existente y las cosas que lo componen. Sin embargo, esa representación lleva intrínsecamente un conceptualismo.

El objeto representado puede deslumbrar, impresionar y emocionar al observador, pero al analizar la obra con mayor profundidad, éste

es libre de hacer su propia conceptualización del objeto y de la obra en sí misma. De esta manera, la obra de arte pone a disposición del espectador múltiples conceptos e ideas que pueden generar diversas percepciones y opiniones. Estos conceptos suelen surgir tanto antes como después de la observación de la obra, creando una experiencia de interpretación que tiene un antes y un después.

Esto nos lleva a pensar que la obra clásica invita a reflexionar a partir de algo representado que puede estar físicamente muy lejos, mientras que la obra conceptual nos conduce a la reflexión a través de la observación del objeto en sí mismo. Sin embargo, ambas obras contienen elementos conceptuales: en la obra clásica, tanto figurativa como abstracta, se pueden encontrar uno o múltiples conceptos, mientras que en la obra conceptual, aunque el objeto pierda su objetivo inicial al ser descontextualizado y redefinido, aún implica un esfuerzo mental por parte del espectador para representar la nueva idea que se pretende transmitir.

En cuanto a la pregunta de cuál de los dos es arte, no hay una respuesta única, ya que tanto la obra clásica como la conceptual pueden ser consideradas arte, dependiendo de las preferencias y criterios del espectador.

En definitiva, aunque hay una gran discusión en torno a la definición de arte, si reflexionamos sobre el tema surgen más preguntas que respuestas claras. Podemos sintetizar estas preguntas en el siguiente ejemplo: ¿qué elementos hacen que una obra sea considerada arte? ¿Es la técnica, el concepto, la intención del artista, la respuesta del público, o una combinación de todos estos factores?

Disyuntivas Críticas

Un gran maestro del arte crea una obra maestra titulada "La Balsa", en la que, utilizando óleos y pinceles, logra representar de manera magistral una balsa que avanza lentamente por el río cargada de cadáveres. Estos fueron empalados por los violentos y en su misión terrorífica evocan la soledad en medio de la violencia en un ambiente

sórdido y nostálgico. Un gran crítico de arte dice sobre esta obra: "Es toda una obra maestra, grandiosa".

Más tarde, este mismo crítico asiste a una feria del libro donde lee un cuento breve que narra una historia muy similar a la del cuadro que elogió en la galería. La narración podría decir algo así: "Desde el malecón se veía, cabalgando sobre las olas, la balsa con los siete cuerpos putrefactos amarrados a los troncos, y las siete cruces clavadas en el pecho de cada uno, con las banderitas blancas de franela raída que ondeaban movidas por el viento fuerte del mar. Al verla, venía a la mente de quienes la observaban el paseo por las gargantas del río grande que desemboca al mar por la ancha bahía. Los esqueletos colgando de las ramas de los árboles y los Gallinazos comiéndose las pocas carnes que les quedaban se volvían a recordar al contemplar la balsa en su avanzar fúnebre. Esta rústica embarcación prehistórica era un mensaje de la brutal violencia que aquejaba aquellas tierras por esos días".

"La balsa estaba tan muerta como los muertos que portaba sobre sus troncos de madera, tan muerta como la conciencia de aquellos que para imponer su idea a los demás llegaban a la extrema brutalidad de cultivar el horror". El crítico emite su juicio una vez más: "Extraordinario, la balsa es el mundo mismo en que vivimos. Muy buena narración, excelente descripción, me gusta". Después de salir de la feria del libro, el crítico se dirige a otra galería de arte donde un artista conceptual ha expuesto una verdadera balsa de madera. Sobre los troncos, hay estacas en forma de cruz de las que cuelgan camisetas blancas horadadas por tiros de fusil. En la pared al lado de la balsa hay un texto que dice que esta balsa fue rescatada de un río cargada de cuerpos muertos que, después de ser abaleados, habían sido alanceados con estacas en forma de cruz de las que pendían las camisas blancas de los muertos. Cuando los tiradores les dispararon desde la orilla, los muertos elevaron las camisas en señal de rendición y paz, pero los violentos envalentonados ignoraron esta señal y prefirieron masacrarlos. El crítico indignado sale de la sala de exposiciones diciendo: "¡Qué porquería! ¿A quién se le puede ocurrir que ese montón de estiércol es arte? El arte

impacta, requiere de una experticia técnica. Cualquiera puede hacer lo que está allí expuesto, es un fraude".

Surge la pregunta: ¿Cuál de las tres representaciones de la balsa no es arte y cuál sí lo es? ¿Una obra debe limitarse a la simple representación de la realidad para ser considerada artística? ¿O la realidad también puede ser arte?

Muchas veces hemos visto objetos que se exponen en museos no como obras de arte conceptual, aunque son objetos de uso cotidiano, sino como obras de arte debido a lo magnífico de su diseño o elaboración. Estos no tienen un objetivo de reflexión ni llevan un mensaje, solo son arte porque quien los creó es un gran diseñador o fabricante. Así, podemos ver vestidos de Yves Saint Laurent, Giorgio Armani, Valentino, Pierre Cardin, Hubert De Givenchy, entre otros objetos hechos por manos maestras, expuestos en importantes galerías y museos. ¿Por qué estos pueden ser arte y un ready-made no?

Cambiemos la historia de la balsa por la de una silla:

Un gran maestro del arte crea una obra maestra titulada "Retrato de una silla", en la que usando óleos y pincel logra representar de manera magistral una silla solitaria y sencilla, envejecida, despintada y con señales de abandono. La silla evoca encierro, descuido y soledad. Es impresionante la manera como el pintor ha logrado capturar un instante en el tiempo y tantos sentimientos con solo representar una silla. El gran crítico de arte dice de esta obra: "Es toda una obra maestra, grandiosa".

Luego, este mismo crítico lee en una revista un cuento breve que se llama "La silla" y que cuenta la historia del mismo objeto. Algo así: "Los rayos del sol todavía iluminaban la solitaria silla de madera envejecida en la que se notaba impertérrito el paso del tiempo y sus traviesos fantasmas aterradores que asustaban con el miedo punzante que genera el pensar en el deterioro de la piel y la perdida de lozanía. La silla todavía miraba al horizonte desde el corredor de madera que abría la casa hacia el trigal sin trigos. Quedaban pequeños vestigios que se dejaban ver por su diseño erguido, y en

residuos de pintura, que en algún momento la silla había sido paradigma de belleza".

El crítico se expresa complacido: "La silla es la humanidad misma afligida ante el miedo de la pérdida de la belleza. ¡Qué buen cuento!"

Dos días después, va a una galería donde ve una silla tan vieja y tan despintada como la del cuento, y junto a ella, ve el retrato de una dama de principios de siglo y un texto que dice: "En algún momento de su longeva existencia, esta silla fue tan bella como la dama que la usaba para sentarse a mirar el sol desde el corredor de una hermosa casa antigua que se erguía imponente en medio de unos campos de trigo. La mujer que era la dueña solía sentarse a leer a los clásicos, a bordar las camisetas que el senador, su marido, solía usar cuando en vacaciones iba a disfrutar de la belleza de su plantación junto a su bellísima esposa, pero el tiempo es inmisericorde con la belleza y crea fantasmas, más aún cuando la bella le tiene miedo al accionar del tiempo. La silla es la humanidad misma dolorida ante el miedo de la pérdida de la belleza".

El crítico sale refunfuñando del lugar: "Esto es un fraude, ¿hasta cuándo vamos a tener que soportar la bribonada de tener que ver en los lugares que son para arte porquerías como estas?"

Pregunta: ¿Cuál de las tres sillas es arte y cuál no?

Cambiemos la silla por seres humanos:

Un gran maestro del arte crea una obra maestra titulada La Inclemencia del Tiempo, en la que usando el mármol y el cincel logra representar de manera magistral a tres hombres en diferentes edades: un niño, un joven y un anciano sentados en semicírculo mirando cómo el agua de una fuente sale y corre por un canal. Al crítico de arte le encanta la perfección técnica, las exactas proporciones de los cuerpos y la simetría en la disposición del conjunto, entre otras virtudes. Gozoso, define la obra como magistral.

Ese mismo día, una dama británica, escritora, periodista, profesora y crítica de arte muy reconocida en el ámbito artístico mundial, va al lugar y ve la escultura. Tras observar detenidamente el conjunto

escultórico, escribió: "Es una obra interesante, pero nada innovadora, un conjunto más bien frío, solo mármol y buena técnica, pero carente de contenido, una creación decorativa basada en postulados académicos pasados de moda. Obviamente, no es arte".

Más tarde, mientras contemplaba otras obras en el mismo lugar donde estaba la "Inclemencia del tiempo", el crítico leyó un relato sobre la acción despiadada del tiempo en los hombres y los cambios que solemos experimentar los seres humanos con el correr de los años. El relato cuenta la historia de tres hombres: un niño, un joven y un anciano que se encuentran en un laberinto tratando de salir. Después de muchas horas buscando la salida, los tres descubren que son la misma persona en diferentes etapas de la vida. La obra los describe físicamente y como individuos, pero no trata de hacer ningún tipo de interpretación moral ni de emitir una moraleja, tarea que deja en manos del lector. El crítico describe el relato como una obra maestra. "Pocas veces un relato puede ser considerado obra de arte, pero en este caso sí", afirma el crítico emocionado.

Por coincidencia, la connotada crítica de arte británica lee el mismo artículo que su colega masculino acaba de leer y lo define como soso y aburrido. "Malas letras", dijo la mujer.

Una semana después, en una galería de arte, el crítico ve una obra conceptual en la que tres hombres, un niño, un joven y un anciano, están sentados en semicírculo contemplando una fuente de la que brota leche. Al cabo de horas, la leche se va cuajando y convirtiéndose en queso. La obra está titulada con el nombre "La inclemencia del tiempo". El crítico indignado expresa: "Porquería, porquería, porquería". Se retira de la sala de exposiciones furioso.

Pasados tres días, la crítica británica visita la galería y ve la misma obra que causó malestar en su colega masculino. Pero ella, a diferencia de él, la define como excelente, una obra maestra. "La representación de la mutación de la materia en el tiempo fue definida de manera precisa en esta obra. El mensaje de los conceptos es enigmático, pero muy exacto a la hora de comunicar al espectador", dijo la crítica de arte británica.

¿Cuál de las tres obras es una verdadera obra de arte? ¿Quizás la representación del hombre sea más arte que el hombre mismo? ¿Será cierto que la evaluación crítica de una obra es más subjetiva que técnica?

En cuanto a las preguntas planteadas, la respuesta a cuál es una verdadera obra de arte depende de la opinión individual y subjetiva de cada persona. La obra de arte puede tener diferentes significados y transmitir diferentes mensajes a diferentes personas, por lo que no existe una respuesta objetiva.

a idea de que la representación del hombre puede ser más arte que el hombre mismo es una reflexión interesante y abierta a interpretación. Depende del enfoque y el objetivo del artista al crear la obra.

La evaluación crítica de una obra de arte es, en gran medida, subjetiva y depende de la percepción y los gustos personales del crítico de arte. Aunque la técnica y la habilidad del artista también son importantes, la interpretación y la apreciación de la obra son subjetivas y pueden variar de un crítico a otro.

Un ejemplo de esta subjetividad en la evaluación de la obra la encontramos en la noticia del millonario fraude artístico en Nueva York. El 16 de agosto de 2013 el The New York Times publica la noticia con el titular "Artista inmigrante en apuros vinculado a fraude de $80 millones en Nueva York", https://www.nytimes.com/2013/08/17/nyregion/struggling-immigrant-artist-tied-to-80-million-new-york-fraud.html?pagewanted=all&_r=0

En 2021, el sistema de entretenimiento por suscripción Netflix estrenó un documental del documentalista canadiense Barry Avrich titulado "Made You Look: Una historia real sobre arte falsificado", que aborda este mismo tema. Unas obras de arte falsificadas, hechas por un artista chino que vivía en Queens, nublaron los sentidos de una lista bastante grande de expertos en arte. The New York Times apuntó que las obras falsas fueron vendidas por dos importantes distribuidores de arte de Manhattan: la galería Knoedler & Company y un ex empleado de Knoedler. Las obras fueron vendidas por

millones de dólares a clientes que depositaron su fe en la reputación de los distribuidores y en las palabras de apoyo de algunos expertos.

En el documental, Ann Freedman, una reputada y reconocida curadora y marchante de arte con gran experiencia en el tema, quien para entonces era la directora de la prestigiosa galería Knoedler, se defiende diciendo que siempre pensó que las obras eran auténticas y que, además, acudió a muchos especialistas, incluso a familiares de los artistas cuyas obras fueron falsificadas, y todos certificaron que las obras eran auténticas. En el juicio, testificaron muchos de estos peritos y se pudo demostrar, por documentos y correos electrónicos, que realmente ellos habían autenticado las obras o, por lo menos, habían elogiado su belleza. En el documental, se evidencia que algunas de estas obras fueron puestas en importantes subastas y expuestas en prestigiosas galerías. Las falsas obras de Jackson Pollock, Barnett Newman, Robert Motherwell y Richard Diebenkorn pudieron engañar la experticia y los sentidos de algunos de los ojos y mentes más avisados en arte moderno.

Pregunto desde la ignorancia de quien no es especialista en el asunto: ¿Cómo se explica que una curadora de tal experiencia y reputación afirme que se enamoró de unas falsificaciones hechas por un artista desconocido y de poco impacto en el ámbito artístico estadounidense? Quizás lo que pasó fue que se mezcló la genialidad artística del falsificador con el gran dominio que este tenía de la técnica de los maestros falsificados. Pero entonces, si el artista chino identificado como autor de las falsificaciones está dotado de tan elevada genialidad artística, ¿por qué en el ambiente artístico de Nueva York no fue reconocido? En el documental, el documentalista formula una pregunta que no dejará de estar resonando en la cabeza de todos los amantes del arte por siempre: ¿Cuántas de las obras de arte que vemos en los principales museos del mundo son realmente una copia falsa? A lo que el director del Museo Metropolitano de Arte de Nueva York responde en el documental: "no tengo idea", dejando abierta la posibilidad de que sean pocas o muchas. Otra pregunta, para que la respondan los expertos: ¿Cómo se explica que tantos especialistas fueran engañados, pese a su experticia y preparación? Esta historia lo único que nos explica es que no existe tal vidente

perfecto que reconoce en cada obra su deficiencia o perfección. Somos humanos que a veces pretendemos ser dioses. Pero si reconocemos que nos equivocamos, los logros de nuestra experiencia y/o formación serían más valorados. Yo creo que esta historia es la crónica de la realidad humana, presente en el arte y en todas las actividades de la vida, por mucho que nos perfeccionemos en algo, siempre habrá un momento en el que algo nos nuble los sentidos. Puede ser que lo que nos encandile el entendimiento, en un momento dado, sean los paradigmas o la percepción que tenemos del mundo.

Lo único que nos queda claro es que la crítica de arte no es una ciencia exacta. No es como en las matemáticas, donde uno más uno es dos y siempre será dos. En cambio, en la crítica de arte, cualquier día de estos, cinco por cinco puede ser veintiuno, y quien discuta tozudamente que es veinticinco es susceptible de ser considerado un loco peligroso. Entonces, concluimos que la crítica también es conceptual. De lo contrario, ¿cómo se explica que la obra que para un crítico es genial para otro sea simple porquería?

Como no podemos pretender que todos los críticos, galeristas, curadores y agentes de arte sean una sarta de criminales que se unieron para estafar al mundo del arte con un fraude producto de un malévolo proyecto conspirativo, como es el decir de algunos detractores del arte contemporáneo, comprendemos entonces que, como en todos los gremios, hay gente buena y menos buena, gente honesta y elementos de una conducta. A la sazón, tenemos que asegurar que algún valor debe tener, desde el orinal de Duchamp hasta las sillas y escaparates de Doris Salcedo.

En este caso, nos toca terminar con preguntas como las que iniciamos:

¿De verdad? ¿Arte es aprender a trabajar con los materiales?

¿Un utensilio común puede transmutarse en obra de arte?

¿No saber dibujar un cuerpo humano al desnudo es pecado en el arte?

¿Es cierto que la representación de una banana es más arte que la banana misma?

¿Es verdad que una obra efímera, incapaz de sobrevivir los daños del tiempo y los azares de los siglos, no es arte?

¿Qué tan cierto es que un objeto cotidiano puede ser arte siempre y cuando el artista tenga la maestría para descontextualizarlo y aprovechar el mensaje conceptual que este pueda emitir en su nuevo contexto y función?

¿Es verdad que todo el arte del pasado desde la antigua Grecia hasta el impresionismo fue hecho con gran calidad y maestría, con una asombrosa técnica y una sabiduría de oficio tan elevada que las hace inmortales y los artistas de hoy carecen de esas virtudes?

¿Será cierto que los artistas van a la universidad a aprender las técnicas más intrincadas del arte para luego poder romperlas como grandes artistas, según la cita de Pablo Picasso?

¿Será cierto lo que decía Joseph Beuys, que todo ser humano es un artista?

La valoración del arte no depende de una ley universal, sino de los valores y paradigmas del momento histórico. La obra de arte que en un momento fue valorada como magistral por la pericia técnica del artista que la creó, pasado el tiempo puede pasar a ser estimada ya no por esa destreza, sino por su valor histórico. Para las nuevas generaciones, la habilidad deja de ser un valor especial en la evaluación de una obra, y lo que se valora en ese momento es otra cosa. Es por eso que cuando en la actualidad aparece un genio con la perfección técnica de Leonardo y Miguel Ángel juntos, su obra no es alabada con el mismo entusiasmo con el que se alabó la de aquellos maestros en su tiempo, y muchas veces pasa inadvertida. Esto ocurre porque en nuestro momento, la apreciación del arte no se centra en la pericia en el manejo de los materiales, sino en una interpretación del mundo mediante los elementos que componen la obra.

BIBLIOGRAFÍA

Arthur Danto, "El final del arte", en El Paseante, 1995, núm. 22-23. Por Arthur Danto

DANTO, Arthur (1999). Después del fin del arte (2002 edición). Barcelona: Paidós. ISBN 9788449310362.

Web news.artnet.com. Artículo titulado Detrás del artista Allison Zuckerman...

Disertación del filósofo francés Alain Badiou en la UNSAM (Universidad de San Martín) el 11 de Mayo del 2013.

Conferencias de Félix De Azúa Colegio Libre de Eméritos.

Créditos

Autor Francisco Mena

Revisión ortográfica por mi esposa

Diana Marcela Rojas Molina, Economista de la Universidad Autónoma de Occidente con postgrado en administración de negocios.

Agradecimientos

A mis padres espirituales

A mi esposa Diana Marcela Rojas

A mi hija Diana Esther Mena

A mi madre y hermanos mayores que pusieron a mi disposición en mi infancia los primeros textos de arte con los que inicié a adentrarme por este maravilloso mundo.

www.ingramcontent.com/pod-product-compliance
Lightning Source LLC
Chambersburg PA
CBHW020547220526
45463CB00006B/2223